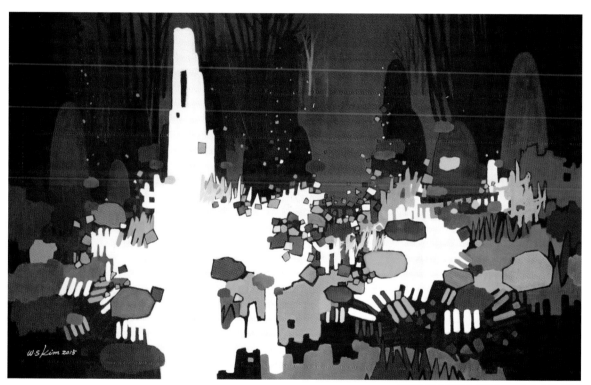

황혼의 꿈-1 227.3×181.8cm, 한지 채색, 2015

Art Cosmos

김 석 기

Kim Seok Ki

서문당

김 석 기
Kim Seok Ki

초판인쇄 / 2015년 8월 1일
초판발행 / 2015년 8월 10일

지은이 / 김석기
펴낸이 / 최석로
펴낸곳 / 서문당
주소 / 경기도 일산서구 가좌동 630
전화 / (031) 923-8258
팩스 / (031) 923-8259
창업일자 / 1968.12.24
창업등록 / 1968.12.26 No.가2367
등록번호 / 제406-313-2001-000005호

ISBN 978-89-7243-671-3

차례
Contents

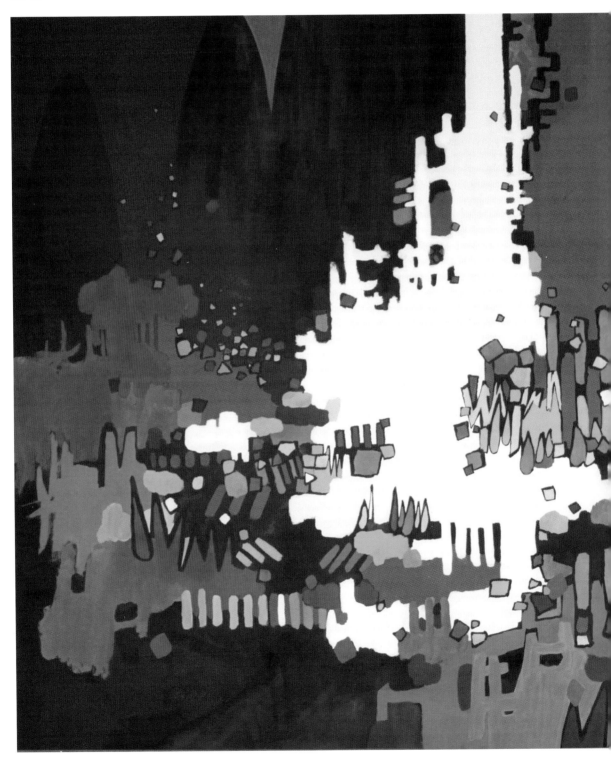

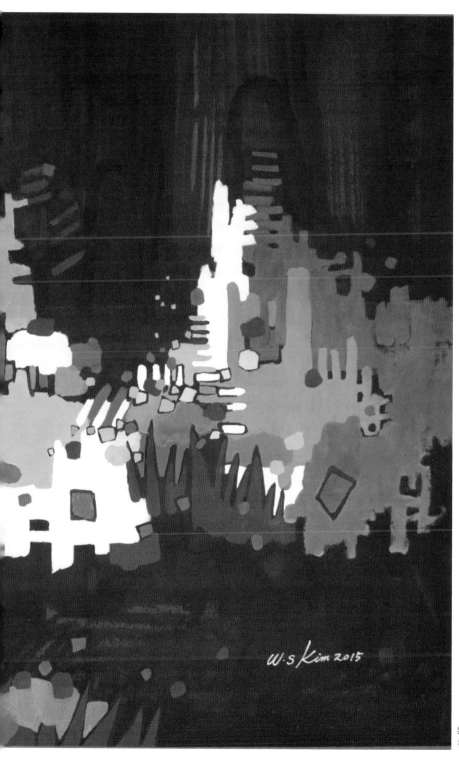

황혼의 꿈-2 227.3×181.8cm, 한지
채색, 2015

나무 한그루 "오방산수"

김석기 / 한국화가

1956년 이응로 선생은 '동양화의 감상과 기법'이라는 책을 편찬했다. 나는 이응로 선생과 같은 고향에서 태어난 행운으로 그의 책을 일찍 접할 수가 있었다. 이응로의 후예가 되어 수묵화에 입문한지 3년 만에 미술대학에 진학하였고, 그곳에서 나는 또 다른 스승 박생광과 이열모를 만났다. 그것은 단순히 수묵 활용 범위를 넓히는 수준이 아니었으며, 한 인간을 예술가로 키우는 거대한 프로젝트의 시작이었다. 대학 졸업 후에 또 다른 스승 조평휘를 만난 것은 내가 1963년 이후 50년을 하루같이 수묵화를 그릴 수 있게 해준 원동력이었으며, 행운이었다.

스승들이 걸어간 삶의 흔적을 찾아 새로운 여행을 시작한다. 나는 그들이 걸어온 삶의 현장을 찾아 그들이 겪어온 세월을 음미한다. 그 세월 속에 무쳐 있는 크고 작은 인고의 사연들을 만난다. 박생광이 노년에 인도 여행을 통하여 새로운 예술적 감흥을 얻었다는 아잔타 석굴도 찾았다. 아잔타의 벽화에서 나는 석가도 만났고, 박생광의 흔적도 찾았다. 그리고 예술가는 혼자만의 상상과 생각만으로 작품을 만들 수 없다는 사실도 새삼 느꼈다. 프랑스의 체르니치 박물관에서 이응로의 흔적도 찾았다. 그가 뿌린 한국 수묵화의 향기가 센강을 유유히 흐르고 있음도 확인하였다.

나는 2012년 루브르의 까루젤관에서 처음 작품을 발표하였다. 그것은 내가 만들어 낸 오방산수의 첫 해외 나드리었다. 2013년에는 프랑스에서 개인전도 가졌고, SNBA, 프랑스 국립예술살롱전에도 참가하였

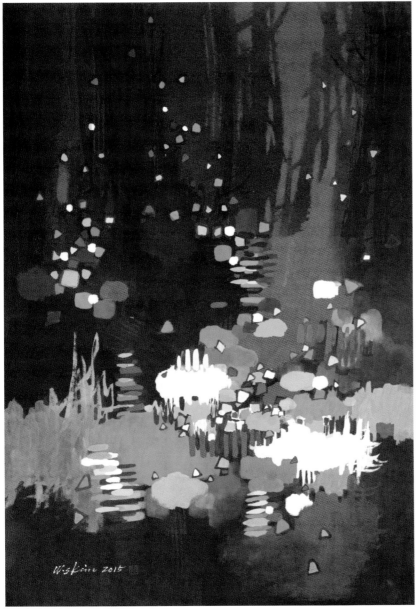

황혼의 꿈-3 72.7×90.9cm, 한지 채색, 2015

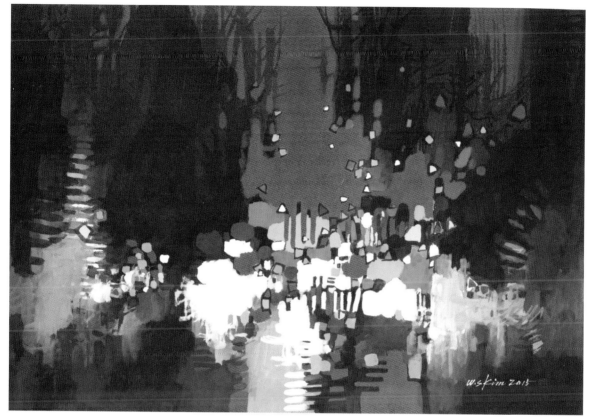

황혼의 꿈-4 90.9×72.7cm, 한지 채색, 2015

다. 이제 2014년을 보내면서 프랑스에 제법 익숙해진 몸짓으로 개인전과 함께 SNBA와 그랑빨레 프랑스국립살롱전에 참가한다. 이제 독특한 수묵의 향기를 은은하게 풍겨주는 오방산수의 나무 한그루를 센강 가에 심고 싶다. 국가와 민족, 역사와 시대를 초월하여 영원불변의 향기를 영원히 품어줄 그런 나무 한그루를 심고 싶다. 동양과 서양을 함께 아울러 줄 향기 넘치는 나무, '오방산수 SOOMUKHWA – COREE'를 말이다.

　　음악을 하는 이는 악기를 연주하고, 문학을 하는 이는 시를 읊고, 무용을 하는 이는 춤을 춘다. 그리고 화가는 그림을 그린다. 화가의 그림 속에는 사랑이 있고, 정열이 있으며, 진실이 있다. 그리고 그 속에는 음악도 시도 춤도 함께 있다. 그리고 그것들은 자연스럽게 함께한다. 인간이 부모를 만나듯 자연과 인간의 만남은 필연적이며 고귀한 것이다. 인간은 그 자연 속에서 또 다른 사람들과 만나고, 함께 만들어내는 예술을 즐기며 살아간다. 자연과 인간, 만남과 사랑, 그것은 인간이 존재하는 삶 중에서 가장 소중한 것들이다. 사랑은 가족과 사회를 만든다. 그리고 사랑은 예술과 역사를 만든다. 예술가는 숭고한 사랑의 창조자이며 아름다운 자연의 대변인이다. 예술가는 철학적이고 예술적인 감성으로 자연을 대변한다.

　　현대미술이 형태를 추상화 하는데 있다고 생각했던 우매한 시기가 있었다. 현대미술이란 현대인들이 향유하고 즐길 만한 가치가 있는 그림이어야 한다. 그림이 구상이냐 추상이냐 하는 것은 단지 작가가 표현하고자 하는 표현방식의 문제다. 추상이냐 구상이냐 하는 것 보다 더 중요한 것은 작가가 자연을 해석하고 분해하는 과정에서 얻어지는 미립자들이 얼마나 진실한가 하는 것이다. 물

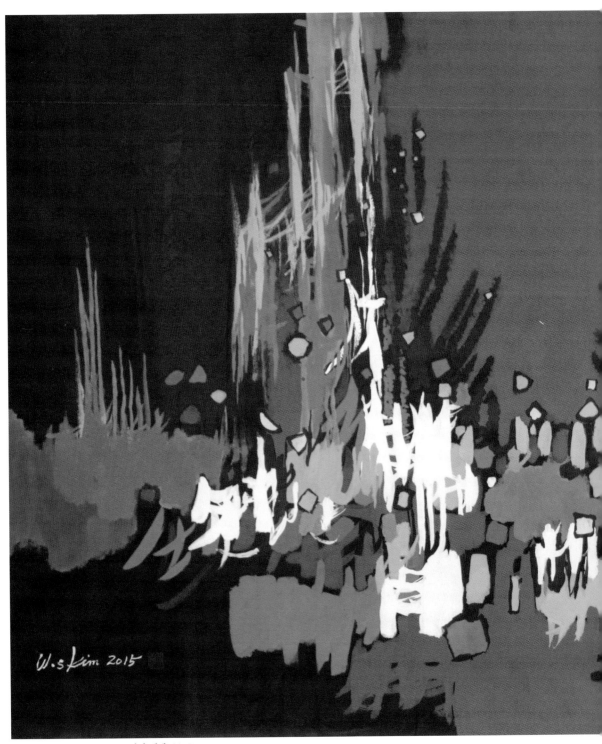

황혼의 꿈-5 130.3×90.9cm, 한지 채색, 2015

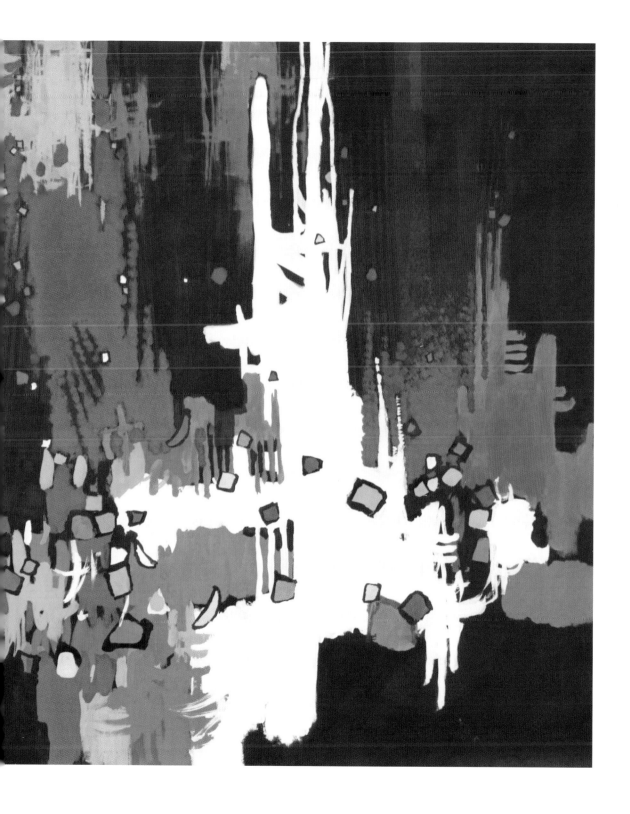

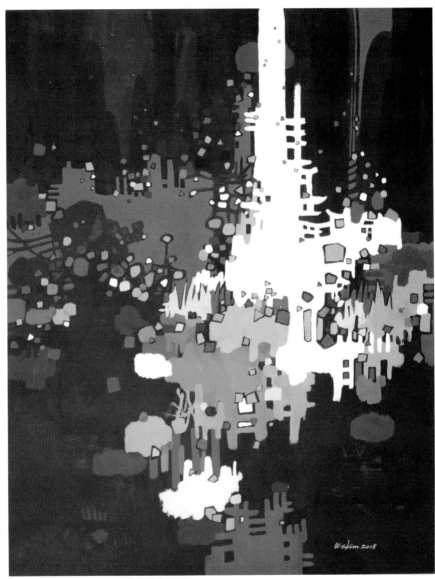

황혼의 꿈-6 97.0×130.3cm, 한지 채색, 2015

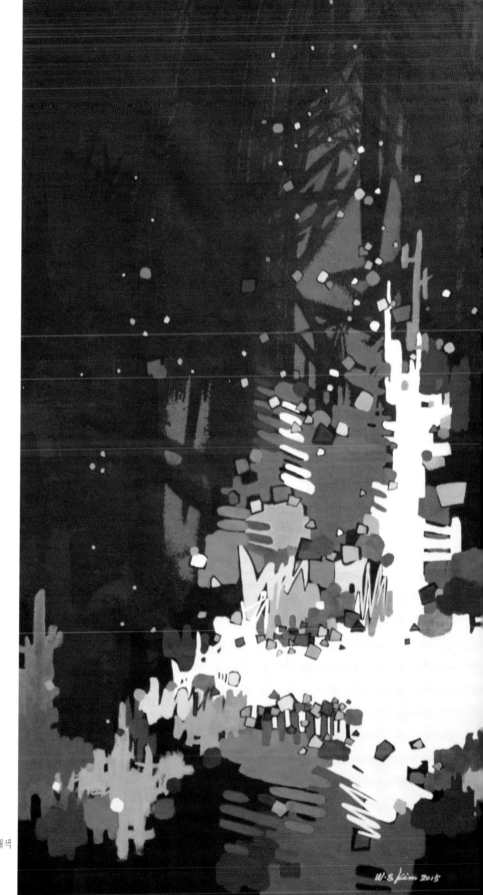

황혼의 꿈-7 97.0×130.3cm, 한지 채색

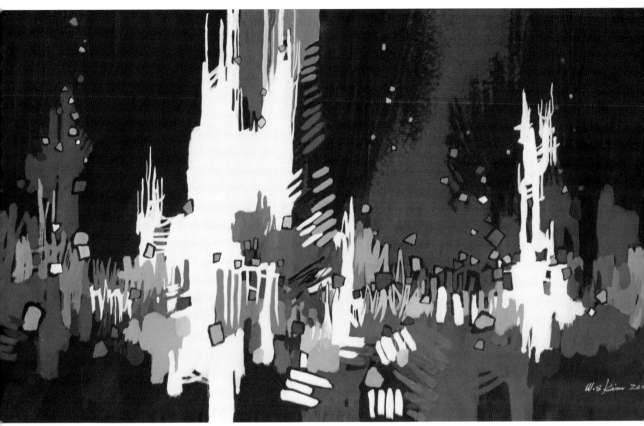

황혼의 꿈-8 130.3×90.9cm, 한지 채색, 2015

론 인간의 마음과 정열의 형태가 모양을 가늠하기 힘든 것들이어서 그림이 추상적 형태로 나타나는 것은 어쩌면 당연한 현상일지도 모른다.

수묵화의 향기 속에서 자라난 내가 그려내는 그림 속에는 당연히 수묵화가 지닌 한국의 고유문화와 서정을 담고 있다. 나는 자연과 인간의 만남과 만남 속에서 만들어지는 진실 된 사랑을 표현하고자 한다. 아름다운 모습들을 화폭 위에 그리고자 하는 나는 내 자신의 삶 그 자체를 화폭위에 담고 싶다. 작가는 예술과 함께 평생을 살아가는 고귀한 삶의 이야기를 표현한다. 예술가적 풍부한 경험과 감성을 개성 있는 언어로 표현한다. 사고와 열정들이 캔버스 위에 하나, 둘 모여 선을 이루고 아름다운 색채로 바뀔 때 예술가는 희열을 느끼며, 그 희열의 정도는 작품의 가치의 척도가 된다. 아름다운 작품은 아름다운 향기가 있다. 나는 이 모든 향기를 포함하고 있는 한그루의 나무 'SOOMUKHWA - COREE'가 가장 개성적이고 창의적이며 예술적인 나무로 자라기를 기대한다. 아름다운 열매가 맺어지고, 센강의 물결위에 아름다운 그림자가 만들어질 때 우리는 동양과 서양이 함께 어우러지는 또 하나의 세계를 맛볼 수 있을 것이다.

2014년을 보내며
동양수묵연구원에서

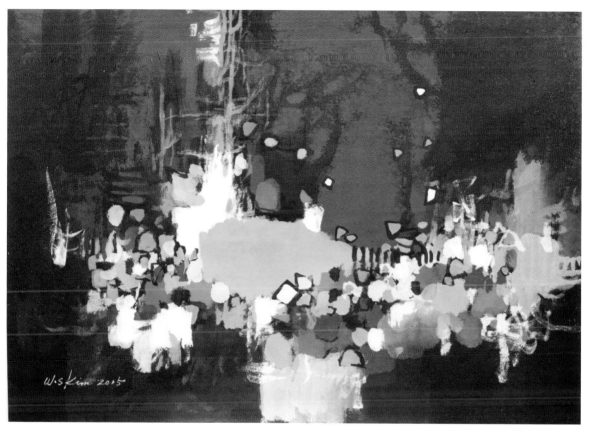

황혼의 꿈-9 53.0×45.5cm, 한지 채색, 2015

프랑스 국립살롱전 그랑빨레 앞에서

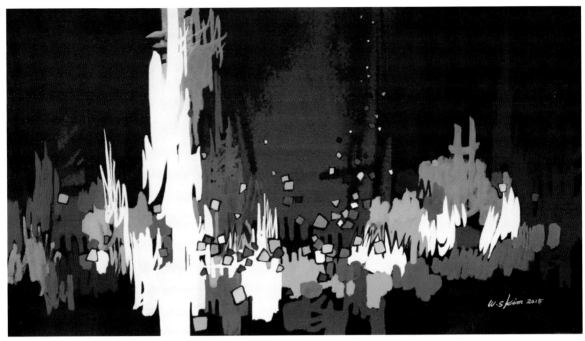

황혼의 꿈-10 130.3×90.9cm, 한지 채색, 2015

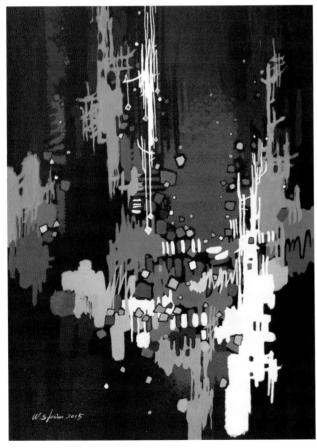

황혼의 꿈-12 72.7×90.9cm, 한지 채색, 2015

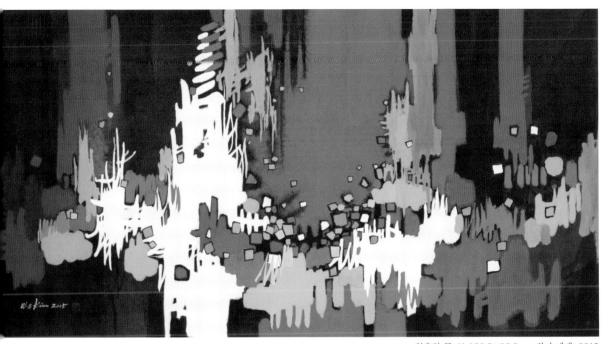

황혼의 꿈-11 130.3×90.9cm, 한지 채색, 2015

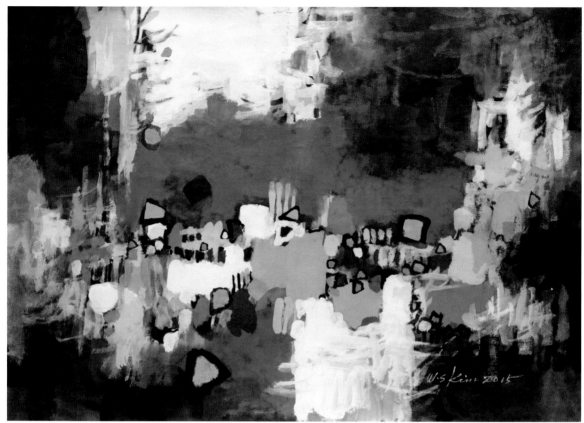

청색정원-1 53.0×45.5cm, 한지 채색, 2015

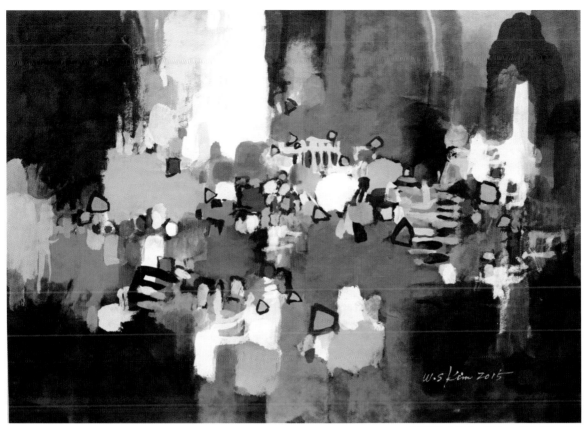

청색정원-2 53.0×45.5cm, 한지 채색, 2015

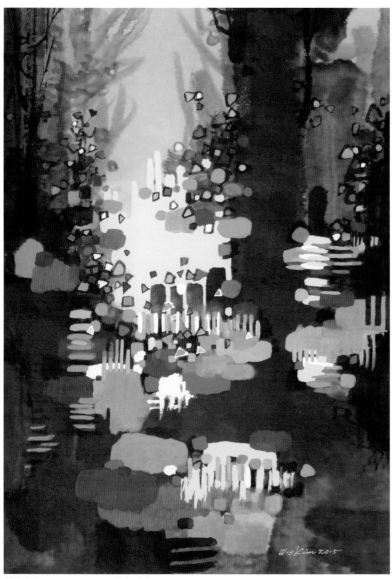

청색정원-3 72.7×90.9cm, 한지 채색, 2015

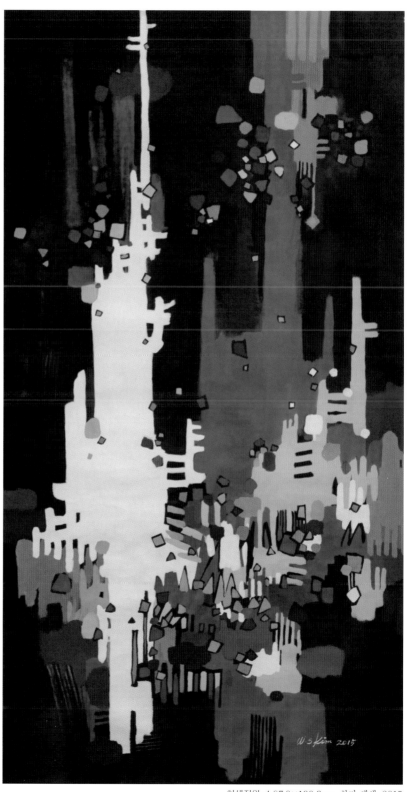

청색정원-4 97.0×130.3cm, 한지 채색, 2015

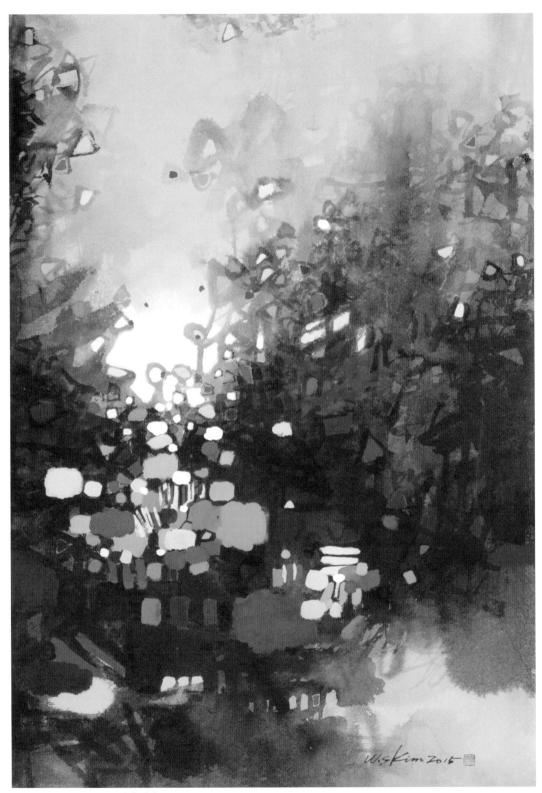

황색정원-1 72.7×90.9cm, 한지 채색, 2015

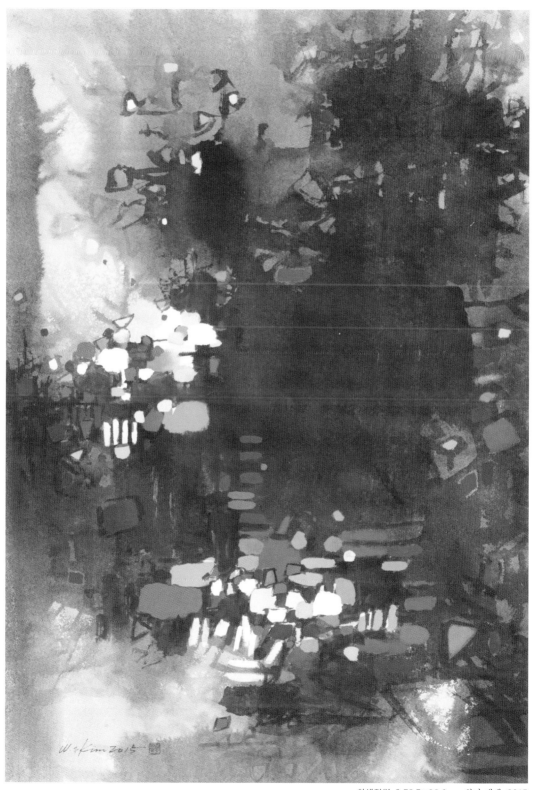

황색정원-2 72.7×90.9cm, 한지 채색, 2015

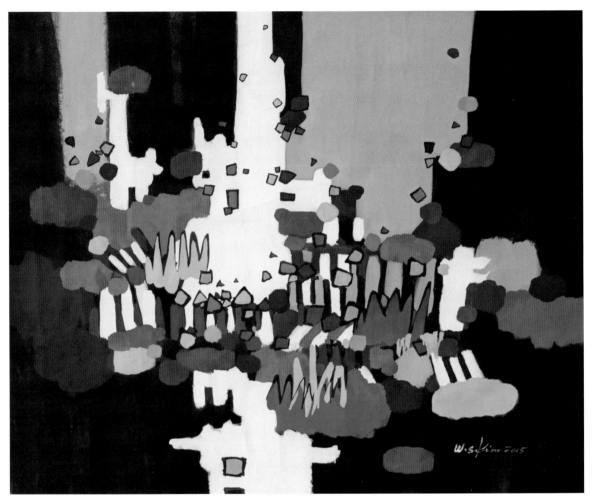

황색정원-3 72.7×60.6cm, 한지 채색, 2015

Planting A Tree – 'SOOMUKHWA de Corée'

Kim Seok-Ki / Korean Painting Artist

In 1956, Lee Ung-No published a book called The Art and Method of Oriental Paintings. Fortunate enough that I was born in the same hometown as Lee and I could get a hold of his book quite early in my life. Three years after I was first introduced to Soomukhwa through Lee Ung-No's book, I became a student at the college of fine arts, and I could encounter with my other inspiring teachers, Park Saeng-Kwang and Lee Yeol-Mo. It was a meaningful encounter not simply because it expanded my usageofink-wash painting techniques but because it was a part of a significant process that brought me up as an artist. After getting out of college, I finally met another

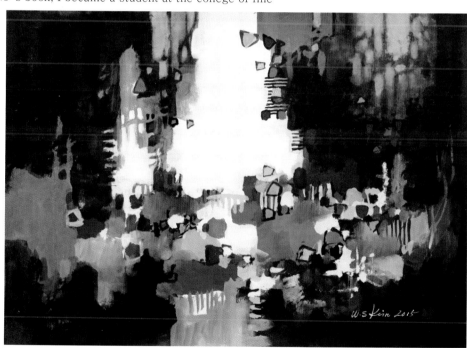

백색정원-1 45.5×53.0cm, 한지 채색, 2015

teacher of mine, Cho Pyong-Hui. Cho has been a source of inspiration and a driving force that allowed me to keep working on Soomukhwa for last fifty years since 1963. When I look back, I can hardly believe my luck.

I started a new journey, walking along the traces of my teachers' lives. I visited where they have been and I had a glimpse of what their lives look like. I encountered their stories of perseverance, great and small, buried deep in the layers of time. I visited the Ajanta Caves from which Park Saeng-Kwang once told he gained a new artistic vision. I could sense Buddha from the walls of the Ajanta Caves and

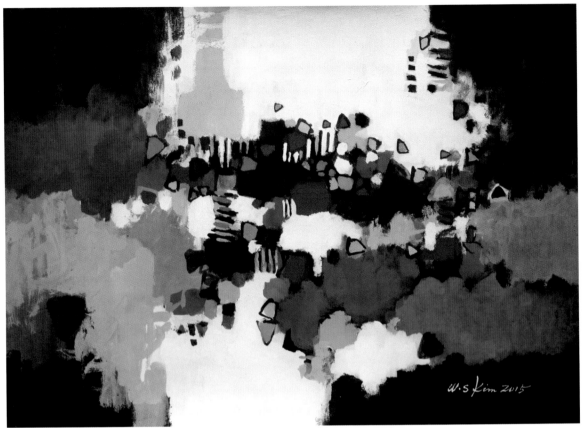

백색정원-2 45.5×53.0cm, 한지 채색, 2015

I could also feel the way in which Park was standing there, stuck by the imagination of the ancient. I realized that no art can be created in vacuum. I found the traces of Lee Ung-No as well at the Museum of Cernuschi in France. Along the Seine River, I could smell the scent of Korean Soomukhwa introduced to Europe through Lee's works of art.

In 2012, I presented my works to French audiences for the first time at the Carrousel of the Louvre. In 2013, my solo exhibition was held at the Columbia Gallery. I have also participated in the SNBA and the French National Art Salon Exhibition. Now I have got another chance of showing my works in France through the upcoming solo exhibition and the salon exhibition at the National Gallery of Grand Palais. Just like my teachers, I have been thinking of leaving my own traces near the Seine River. I would like to plant a tree that bears a delicate scent of Korean Soomukhwa and whose scent can appeal to anyone across time and space beyond the national and ethnic boundaries. A tree called 'SOOMUKHWA de Corée.'

A musician plays music. A poet recites poems. A dancer dances. And an artist draws paintings. There are love, passion and truth in the paintings of an artist. There are also music, poem and dance in the paintings and they are all in a natural harmony. The encounter

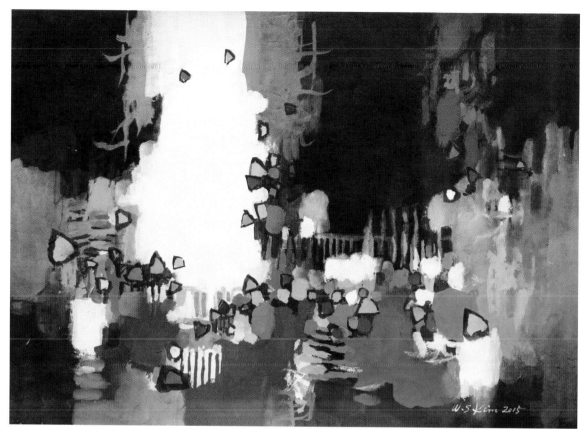

백색정원-3 45.5×53.0cm, 한지 채색, 2015

between nature and human is inevitable and invaluable just like the way in which human beings are born to their mothers. Enfolded in nature, people are supposed to encounter with others and live their lives, enjoying the works of art that they have created together. Nature, human beings, new encounters and love are the most precious things in the world. Love makes family and society. Love also makes art and history. An artist is the creator of noble love and the advocate of beautiful nature. An artist speaks for nature in a philosophical and artistic sensibility.

There was a time of ignorance that modern art is all about abstraction of forms. But I believe modern art is supposed to be the one that people can share and enjoy. Whether a painting is representation or abstraction is just a matter of artistic expression. What is more important is how much authentic and truthful an artist can be during the process of analyzing nature and disassembling it into small particles. It might be apt to believe that a painting naturally becomes abstract as it is too difficult to shape and sort our minds in measurement forms.

I was brought up as an artist surrounded by the scent of Soomukhwa and consequently my paintings contain lyricism and unique Korean culture embedded in Soomukhwa. I would like to

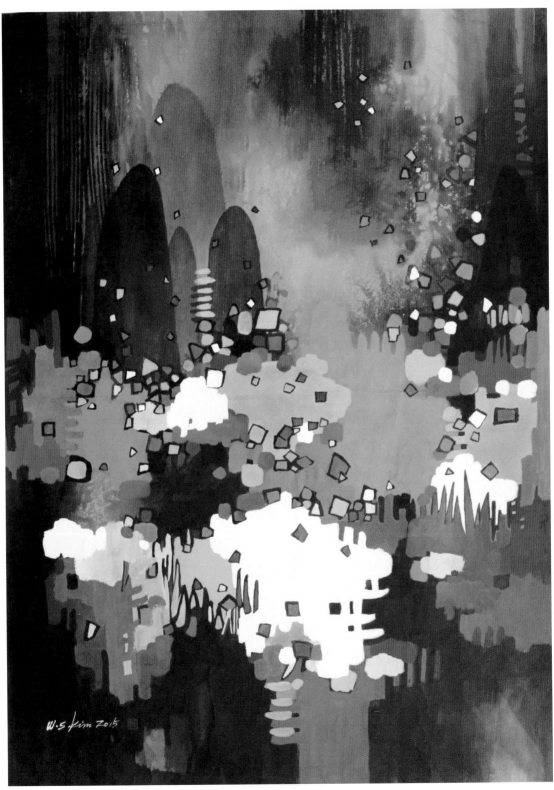

녹색정원-1 91.0×116.8cm, 한지 채색, 2015

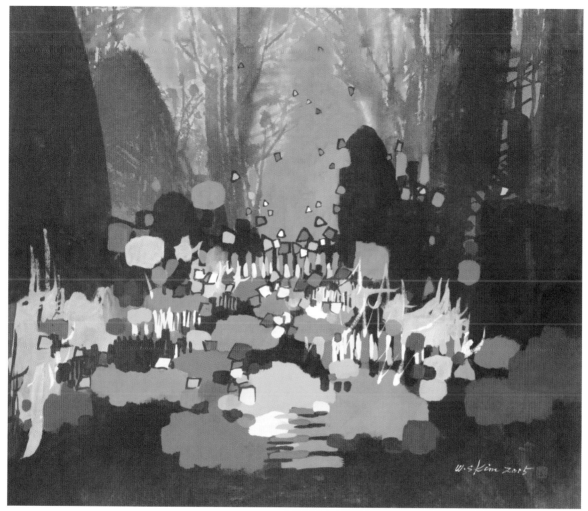

녹색정원-2 60.6×72.7cm, 한지 채색, 2015

portray truthful love blooming out of the encounters between human and nature. I want to draw on the canvas my life itself devoted to capturing the beautiful moments through paintings. An artist is to tell the story of his/her noble life that flows side by side with art. The story unfolds in an artistic sensibility and a wealth of experience of the artist. An artist feels joy when thoughtful passion gets transformed into beautiful lines, colors and shapes on the canvas, and the degree of that joy becomes a criterion that determines the value of a work. A beautiful work of art has its own beautiful scent. I wish that this tree called 'SOOMUKHWA de Corée' with its own scent would grow into one of the most original, creative and artistic trees. When it bears fruits and it casts a beautiful shadow over the waves of the Seine River, we will be able to see another world that East and West become intertwined in harmony.

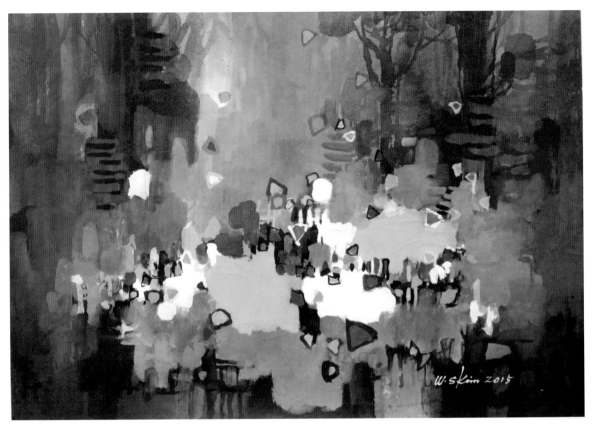

녹색정원-3 45.5×53.0cm, 한지 채색, 2015

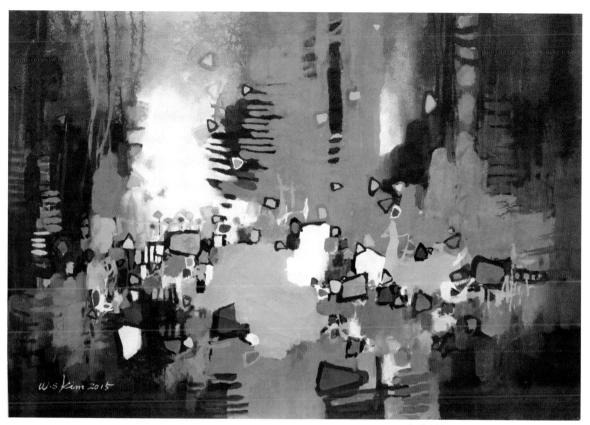

녹색정원-4 45.5×53.0cm, 한지 채색, 2015

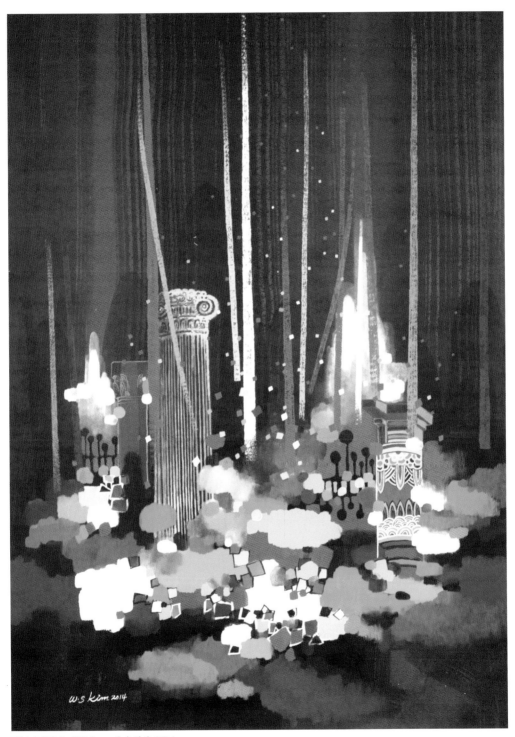

만남-1 119.5×182.0cm, 한지 채색, 2014

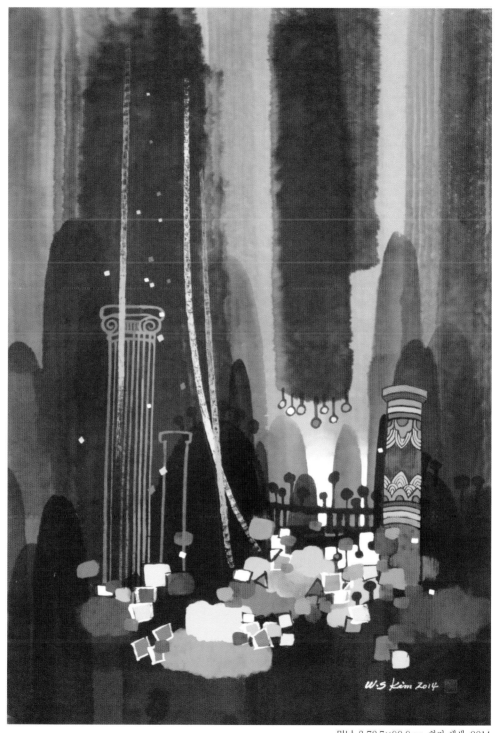

만남-2 72.7×90.9cm, 한지 채색, 2014

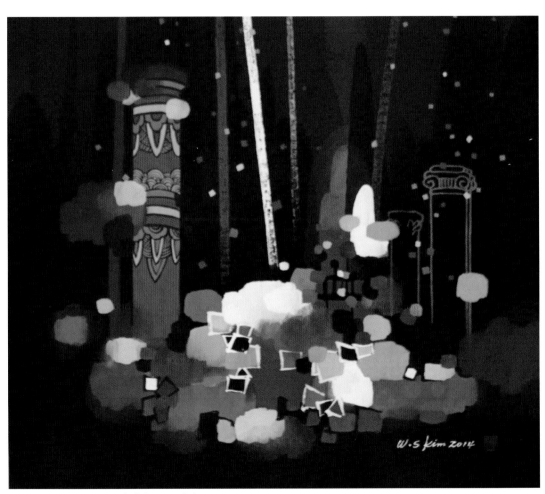

만남-3 119.5×182.0cm, 한지 채색, 2014 (부분도)

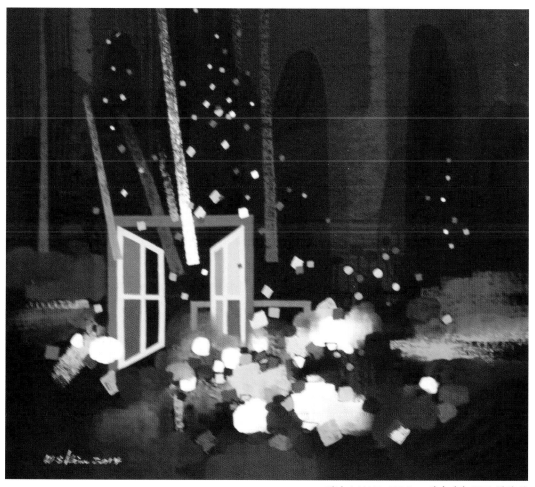

만남-4 119.5×182.0cm, 한지 채색, 2014 (부분도)

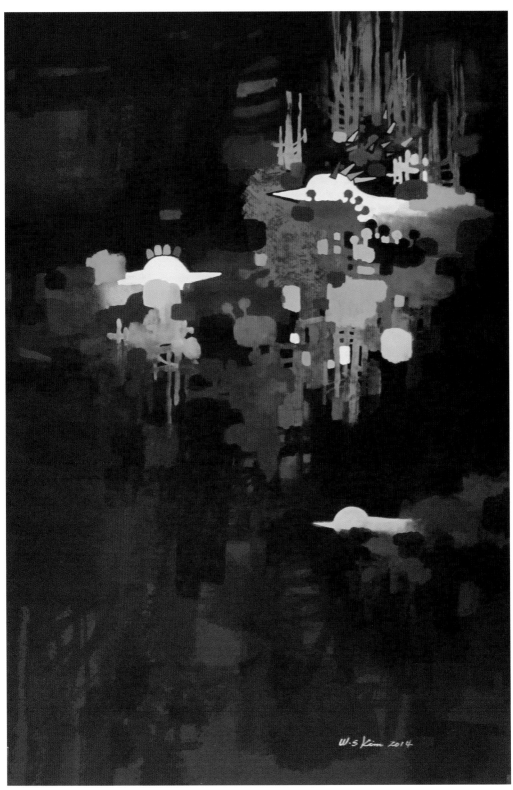

만남-5 63.5×93.5cm, 한지 채색, 2014

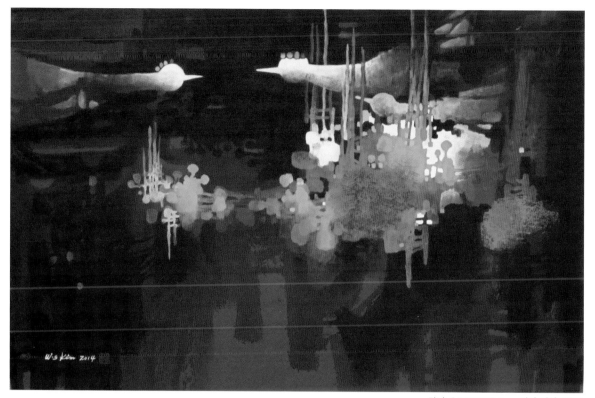

만남-6 93.5×63.5cm, 한지 채색, 2014

프랑스 국립살롱전 출품 작품 앞에서

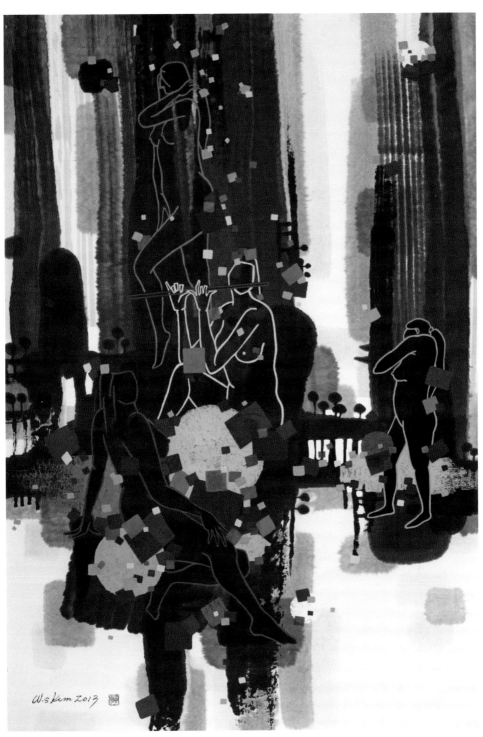

사랑-1 74×125cm, 화선지 수묵진채, 2013

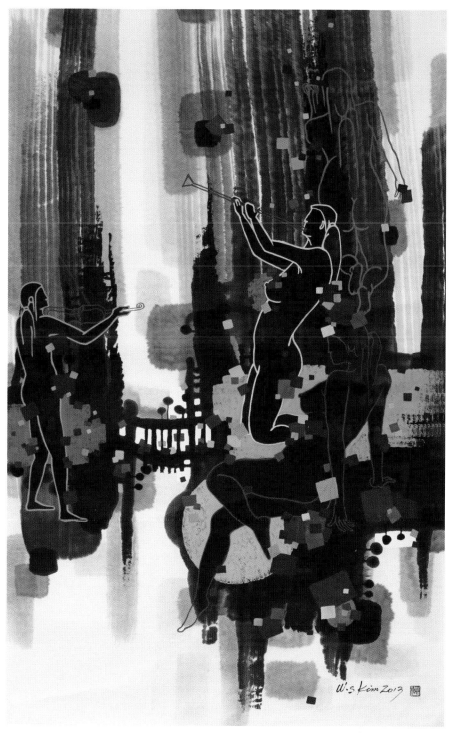

사랑-2 74×125cm, 화선지 수묵진채, 2013

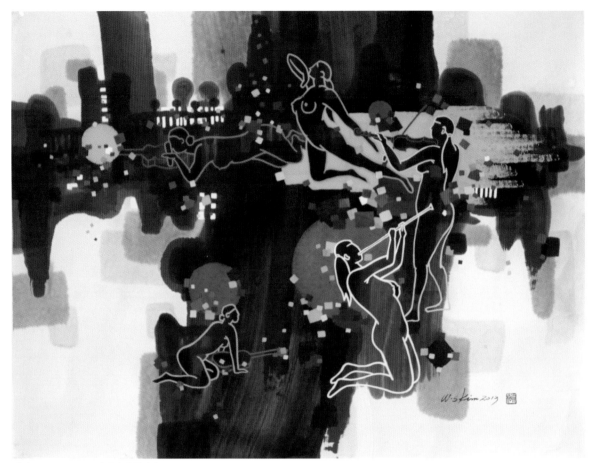

사랑-3 91×70.5cm, 화선지 수묵진채, 2013

자연에서 찾은 예술혼

김보라 / 성북구립미술관장

　사람들은 누구나 자신의 길을 선택하고 그 길을 따라 걸어간다. 하지만, 모든 사람들의 삶, 그 오랜 인생의 여정을 하나의 주제만을 가지고 응집시켜 나갈 수는 없을 것이다. 만약 그런 여정을 살아가는 삶이 있다면, 더욱이 그 삶의 주제가 예술이라는 범주 안에서 일관된 무형의 가치를 찾는 일이라면, 그 노고의 시간을 결코 가벼이 여길 수는 없을 것이다. 그런 응집력만이 예술발전의 에너지가 될 수 있기 때문이다.

　김석기는 자신의 주제를 한결같이 자연에서 찾은 예술의 혼으로 그의 일생을 채워가고 있는 작가다. 화폭에 담긴 그의 자연은 시간이 갈수록 점점 깊이 있는 정신세계를 형성해 가고 있다.

　동양과 서양을 막론하고 수많은 예술가들은 오랜 시간에 걸쳐 재현의 대상과 그 중심이 되는 가치의 변화에 따라 분류되었다. 그것은 상당부분 시대적인 환경과 사상의 흐름과도 연관을 갖는다. 이는 예술가들이 때로는 가장 이상적

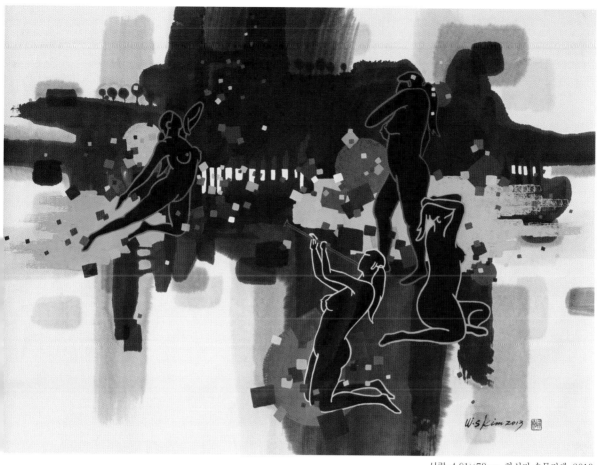

사랑-4 91×73cm, 화선지 수묵진채, 2013

인 것을 재현하기도 하고, 때로는 가장 사실적인 것을 재현하기도 하는 이유가 된다.

현대는 동양과 서양의 미학적 특성이 혼재된 시대이다. 많은 부분을 쉽게 공유하고 진정한 내 것 인양 쉽게 흡수하기도 한다. 따라서 동양과 서양의 구분 자체가 모호해질 수 있으며, 영역의 순수성은 낡은 방식으로 취급되기도 하는 것이다. 현대 미술에 있어 재현이란 모든 새로운 것에 대한 가능성을 의미하기에 이른다. 그러나 여기서 간과할 수 없는 것은 고유한 영역에 기반을 둔 새로운 미학적 재현이 이루어지고 있는가라는 문제이다.

이러한 맥락에서 동양의 미학이 어떻게 흐르고 있는가를 끊임없이 탐색하는 일은 중요한 일이 아닐 수 없다. 이는 역사를 이해하기 위하여, 또한 보다 다양한 가치가 존재함을 인식하기 위하여 반드시 필요한 일이다.

김석기의 작업은 자연에서 기인한다.

그의 작품 속에 담겨있는 과거의 자연은 철학을 말하고 있다. 자연에서 시작된 동양사상이 작가의 사상적 뿌리가 된다. 그는 자연을 기점으로 작가의 몸과 마음의 일치를 시도한다. 지속되는 작업의 시간은 고스란히 명상의 시간으로 이어지며, 육체와 정신이 하나가 되는 순간 예술적 기반을 확보하게 되는 것이다. 그의 과거의 자연은 동양사상과 철학적 뿌리를 기반으로 현재를 만들어 가기에 충분하다.

외형적으로 보여 지는 작품의 소재 또한 현재의 자연이다. 그는 자신의 작업

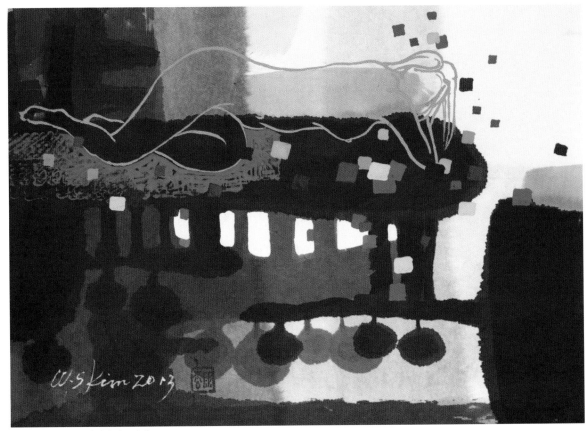

사랑-5 23×17cm, 화선지 수묵진채, 2013

을 위해 쉴 새 없이 산과 마주한다. 자신을 실제로 자연 앞에 놓이게 함으로써 존재감을 인식하여 보다 신실한 작품을 만들기 위한 준비 과정을 스스로 겪는다. 이렇게 걸러진 소재들은 강인함과 인내를 포함하게 되는 것이며 외형의 재현을 뛰어넘어 응집된 예술의 혼을 깨울 수 있는 것이다.

또한 그에게서 특히 주목해야 할 것은 거기서 멈추지 않고 변화를 직시하는 미래의 자연이 태동하고 있다는 점이다. 마치 깊이 박힌 뿌리가 흔들리지 않도록 새로운 가지를 키우듯, 그의 예술은 항상 진행형이며, 이는 동시에 미래의 변화를 예고하는 전주곡을 의미한다. 그는 매너리즘을 거부하는 작가이고자 항상 시대를 의식한다. 따라서 그의 미래의 자연은 오랜 검증의 시간을 통하여 형성된 결실로 새로운 태동을 하고 있는 것이다.

이러한 의미에서 자연은 작가가 선택한 고유한 영역이며, 동시에 새로운 미학적 시도이기도 하다.

이렇듯 자신만의 영역을 구축하며 40여년의 시간을 한길로 걸어온 단단하고 높은 한 예술가의 초상을, 필자의 설익은 문체로 담아내는 마음은 송구하고 부끄러울 따름이다. 그가 오랜 세월 작업해온 작품들로 화집을 발간하고 전시회를 통하여 새로운 이정표를 세움으로서 자연에서 찾은 예술의 혼으로 작품이 새롭게 창조되기를 기대하며 용기를 내어 그의 화집에 서문을 연다. 부족하나마 그를 위해 이러한 공간을 만들 수 있다는 것에 감사하고, 아울러 그에 대한 깊은 존경하는 마음의 표시임을 밝혀두는 바이다.

2007년 봄 경기도 미술관에서

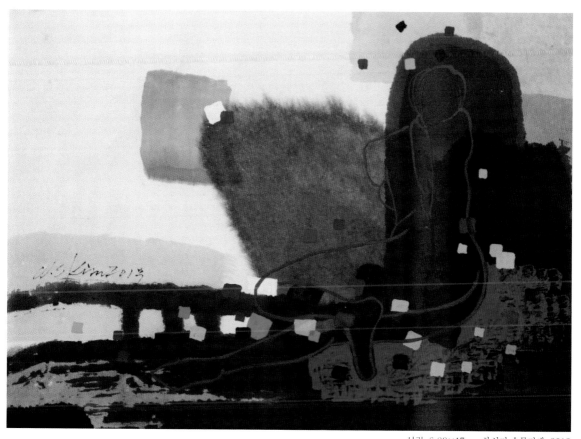

사랑-6 23×17cm, 화선지 수묵진채, 2013

프랑스 SNBA 국립살롱전
루브르 까루젤관

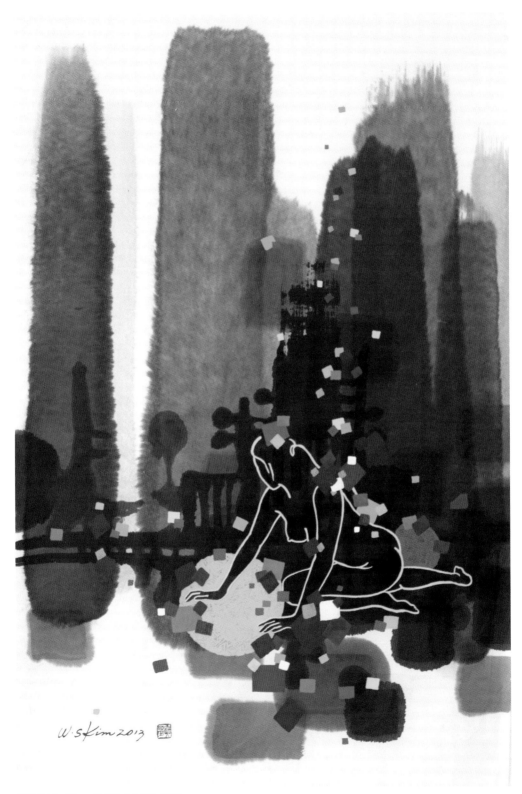

사랑-7 44×69cm, 화선지 수묵진채, 2013

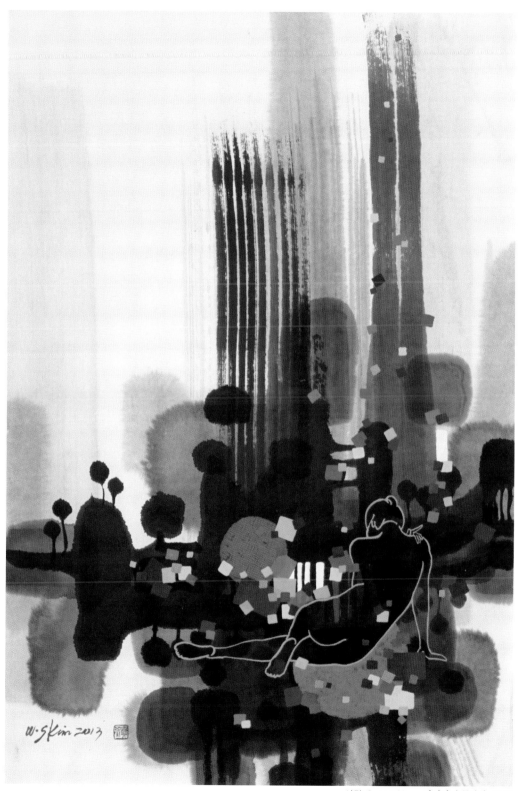

사랑-8, 44×69cm, 화선지 수묵진채, 2013

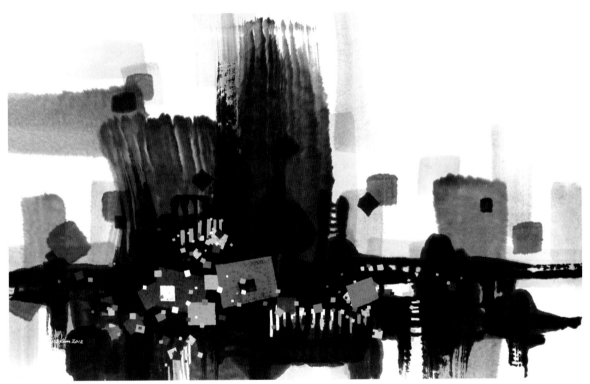

Bridge-1 75×120cm, 화선지 수묵진채, 2012

Artistic Soul Found in Nature

Director of Seongbuk Museum of Art

Kim Bora

People choose their own path of life and set out on a journey. While walking on the road of life, they may find it hard to concentrate their life onto one single theme. If we can find someone who has achieved it in his or her life, and someone whose theme of life is in the efforts to find consistent abstract values in the category of art, we cannot but admire the time devoted to the hard work. It is because the force of concentration is the sole energy that flourishes an artistic soul.

Kim Seok-ki is the artist who has fulfilled his life with his artistic spirit nourished in the nature. The nature expressed in his works reveals the wideness and depth of his mental identity.

Without regard to the difference of the East and the West, many an artist is categorized by the objects that he or she tries to represent and the change of their main values. It goes along with the stream of times and ideas. This is why artists represent idealism at some times and realism at other times.

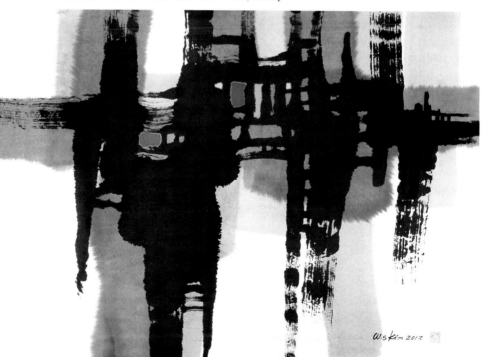

We live in modern times where aesthetic features of the East and the West are mixed together. We share and absorb much of the features with each other without considerations as if they were ours from the first place. Along the way, it seems that the boundary

Bridge-2 69.0×49.0cm, 화선지 수묵진채

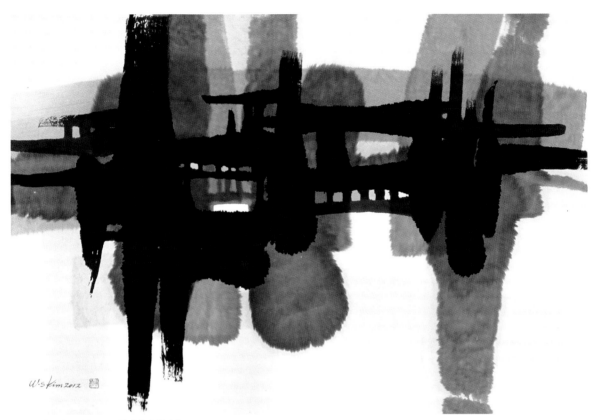

Bridge-3 102.5×69.5cm, 화선지 수묵진채

between them looks unclear and sticking to one territory could be considered as antiquated. In Modern Art, representation of things has come to mean the possibility toward all the new things. But this is the point where a critical mind should be awakened in terms of the issue of whether or not an aesthetic representation is made based on the realm of originality.

Therefore, it goes without question that we should make a ceaseless inquiry about how the aesthetic view of the East has flowed. It is very important because it helps us understand the history better and have a recognition that there are a variety of values out there.

The works of art of Kim Seok—ki are rooted in nature.

The nature of "the past" on his canvas represents his philosophy. Orientalism originated in nature is his philosophical root. He attempts to make a harmony between body and soul through nature. The duration of work connects itself with meditation time during which his artistic foundation is firmed up as his body and soul become one. The nature of "the past" in his works is sufficient enough to show that of "the present" on the basis of Orientalism and his view of life.

His objects from an external point of view show the nature of "the present". He makes an endless contact with the mountains for his works of art. He prepares himself to make more sincere works of art in the way of putting himself in front of nature and opening

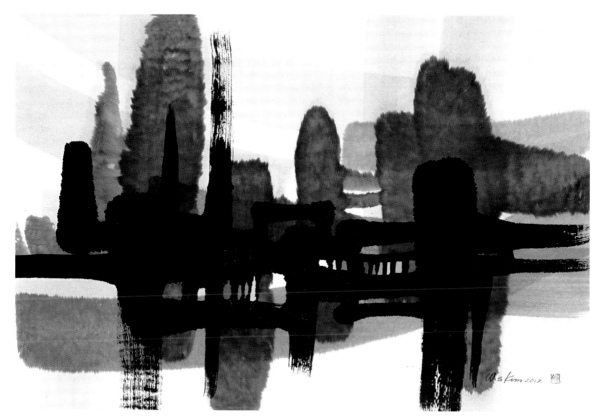

Bridge-4 102.5×69.5cm, 화선지 수묵진채

his eyes toward the sense of being. The topics filtered through the process have toughness and perseverance by which his artistic soul is awakened beyond a simple representation of nature.

We should also note that his works of art suggest the nature of "the future" which anticipates changes beyond the present. As if trees spread out their roots deep not to be pulled out, his works of art are on the way of progress and are preludes that suggest the future. He never falls into mannerism but tries to be aware of the times. The nature of "the future" is the result of verification over a long time and also preparation for a new birth.

In this sense, the nature in his works is a new aesthetic attempt as well as the realm of his own choice.

It is with fear that I dare to try to portray an admirable artist who has been on the single path of artistic life for more than forty years. This is a humble introduction to his book of works of art written with an anticipation that he is sure to widen the horizon of art and set a new milestone on his path. Lastly, I would like to express my appreciation for being allowed to write this piece of writing as a token of my respect for him.

On a spring day of 2007
at Gyeonggido Museum of Art

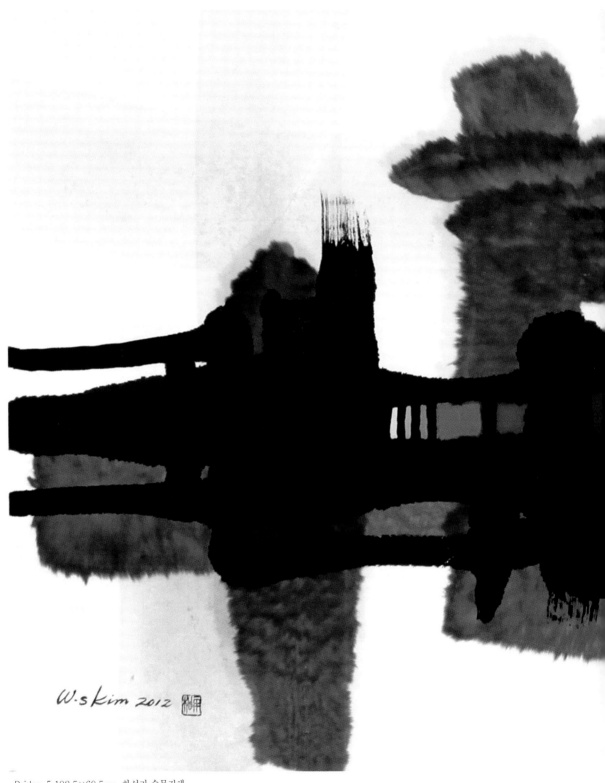

Bridge-5 102.5×69.5cm, 화선지 수묵진채,

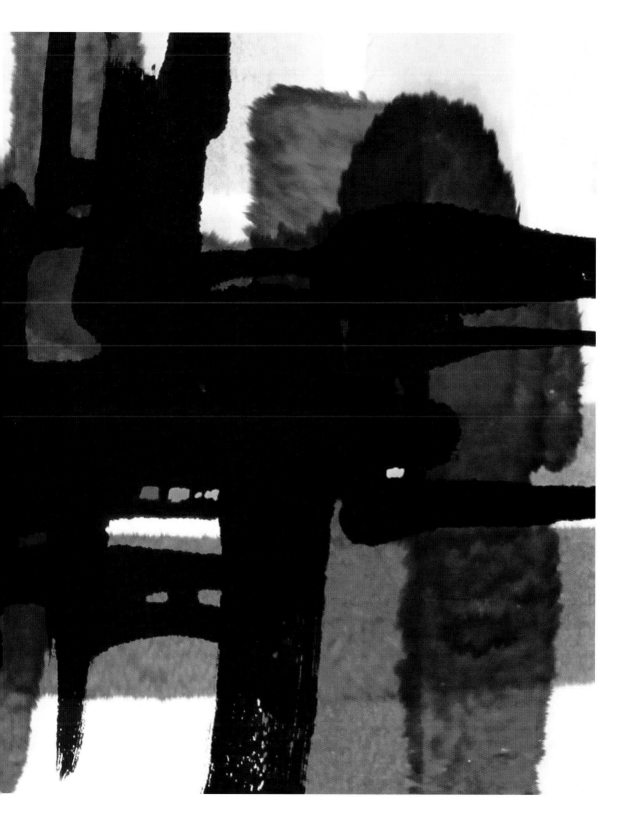

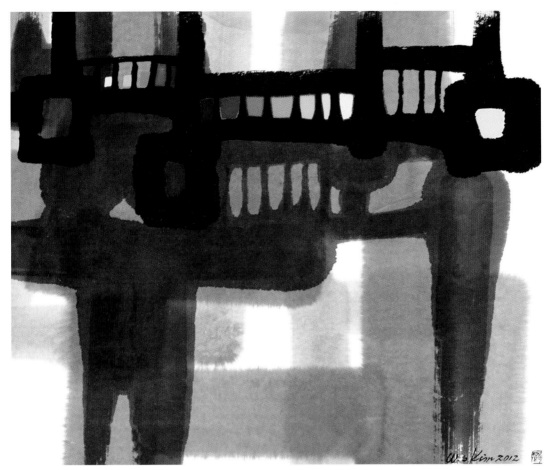

Bridge-6 55.5×46.5cm, 화선지 수묵진채, 2012

프랑스 수묵연구원 회원들과 함께
(우측부터 정춘미, 엄순옥, 최명선, 황정희)

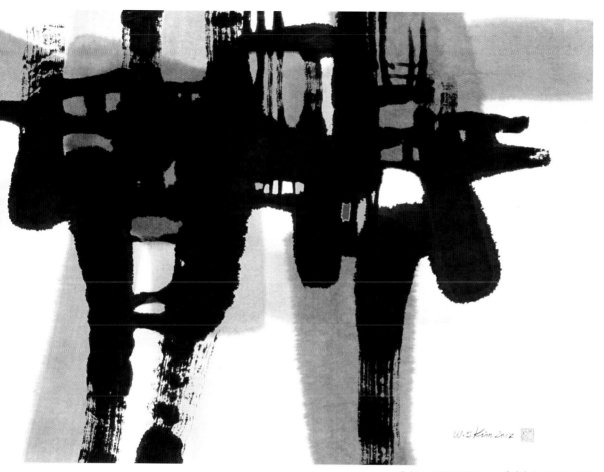

Bridge-7 69.0×49.0cm, 화선지 수묵진채, 2012

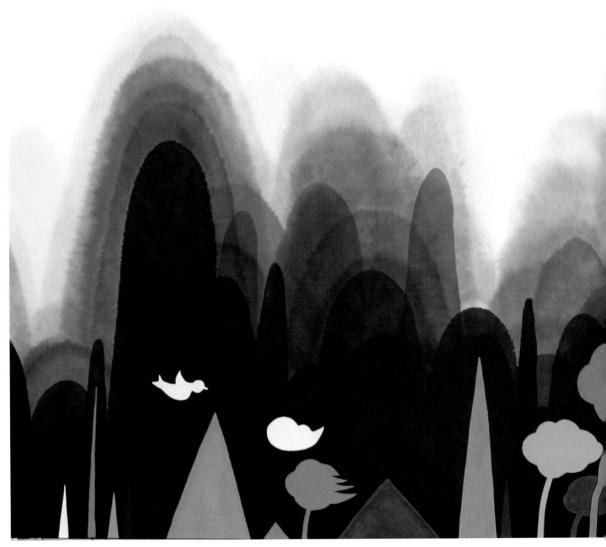

가을-1 130×97cm, 화선지 수묵진채, 2011

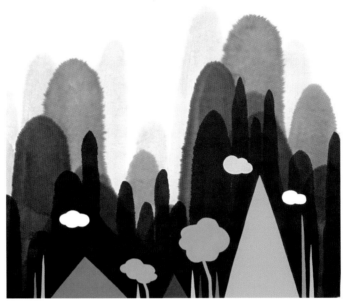

봄-1 53×45cm, 화선지 수묵진채, 2010

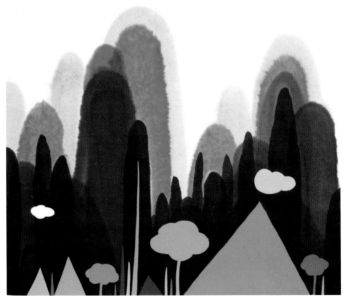

여름-1 53×45cm, 화선지 수묵진채, 2010

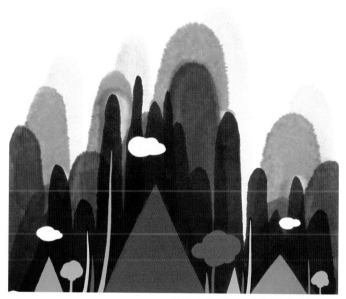

가을-2 53×45cm, 화선지 수묵진채, 2010

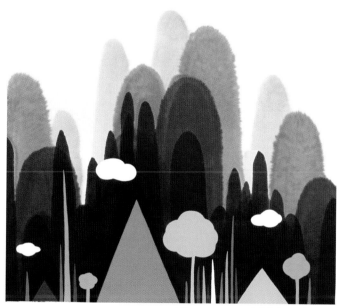

겨울-1 53×45cm, 화선지 수묵진채, 2010

산수의 이상과 풍부한 수묵의 여운

김상철 / 미술평론가

한 작가의 작품세계는 부단히 변화하며 그 내용을 풍부히 하게 마련이다. 이러한 변화는 때에 따라서는 시류나 세태와 같은 외부적인 조건 상황을 반영하기도 하고, 또 경우에 따라서는 작가 내면에서 발현되는 사유의 내용들을 기록하기도 한다. 그러나 작가에 따라서는 특정한 소재와 표현에 대한 집요한 천착을 통해 그 내용을 심화하며 본질을 궁구하고자 하기도 한다. 작가 김석기는 수묵과 산수라는 극히 단순하고 보편적인 소재와 표현으로 평생을 일관하였다. 현대미술의 현란한 변화 양태를 염두에 둔다면 그의 작업은 일견 단조롭고 시대의 변화에 부응하지 못한 듯 보일수도 있을 것이다. 그러나 그는 다분히 전통적인 수묵과 산수라는 내용들을 통해 부단히 자신이 속한 시공과 자신의 사유를 표출해 왔다. 그는 자신의 화두에 충실하며 거센 변화의 바람으로 점철된 현대라는 시공을 거쳐 오늘에 이르고 있다. 작가로서의 김석기에 있어서 산수와 수묵은 단순한 소재와 표현이기에 앞서 일종의 신념이자 화두이며 자신의 실존을 확인하는 수단이기도 한 셈이다.

작가 김석기의 작업은 산수를 본령으로 삼고 있다. 이는 우리나라는 물론 해외에 이르기까지 수많은 답사와 기행을 통해 경승과 자연을 체험한 그의 이력에서도 알 수 있지만, 합리적이고 장소적 구체성이 드러나고 있는 화면에서도 여실히 드러나는 바이다. 그러나 그의 작업을 단순히 실경으로 뭉뚱그려 설명하기에는 마땅치 않다. 그의 산수는 분명 실경을 기저로 삼고 있지만 구체적이고 개관적인 재현과 설명의 요소를 지니고 있지 않다. 오히려 특유의 단순화된 수묵의 개괄적인 표현을 통해 표출되는 또 다른 자연의 표정을 지니고 있다. 그것은 형상의 재현에 관심을 두는 것이 아니라 유현한 수묵의 심미에 주목하는 것이다. 그러므로 그의 화면에는 소소하고 부차적인 설명적 요소가 배제된 채 산수의 근본적인 형태와 유현한 수묵의 맛이 어우러지는 독특한 조형이 드러나는 것이다. 이는 실경이라는 현실을 통해 산수라는 이상화된 자연을 구현하기 위하여 주관적인 해석을 가미하여 이루어진 결과라 할 것이다. 즉 그는 산수라는 극히 전통적인 화목을 작업의 근간으로 삼고 있지만 이의 현대적 해석과 개별적 표현을 통해 자신이 속한 현대라는 시공의 가치를 발현하고자 하는 것이라 설명할 수 있을 것이다. 그것은 전통에 대한 용인과 현대성의 표출, 그리고 이러한 내용들의 조화를 통해 개별적인 자신의 세계를 구축하고자 하는 복합적인 사고가 반영된 결과일 것이다.

작가 김석기의 산수는 두텁고 풍부한 변화를 내재한 수묵을 통해 표출되고 있다. 빠르고 재치 있는 필선의 준법을 추구하기 보다는 느린 듯 둔중하여 깊이 있는 수묵의 맛을 십분 느끼게 하는 그의 화면은 수묵 특유의 임리(淋漓)한 맛이 두드러지는 것이다. 이는 선이라기보다는 오히려 면에 가까운 것으로 작가의 작업이 지니고 있는 특징적인 요소 중 하나이다. 그러므로 그의 화면에는 작고 소소한 것에 주목하는 재치 있고 경쾌한 현장감 보다는 수묵에 의한 웅혼한

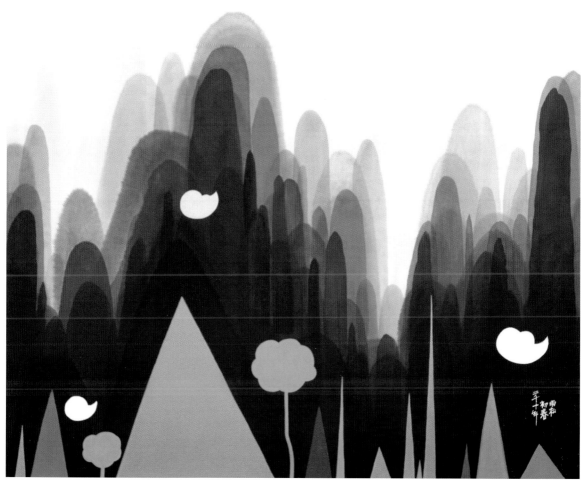

봄-2 130×162cm, 화선지 수묵진채, 2010

대자연의 기세와 기운이 물씬 배어나는 독특한 심미를 지니고 있다. 개괄적이고 함축적인 산수의 모양은 단순한 듯하지만, 그 속에는 수많은 변화의 요소들이 마치 유기체처럼 작용하며 무한한 변화를 형성해 내고 있다. 그의 산은 우뚝하지만 강건함을 지향하는 것이 아니라 풍만한 여지와 넉넉한 여운을 내재하고 있다. 이러한 수묵의 풍부한 표정과 맞은 남성적인 양강(陽剛)이라기보다는 여성적인 음유(陰柔)의 성질이 두드러지는 것이다. 이러한 수묵과 산의 형상은 서로 어우러져 일종의 운율 같은 동세를 만들어 낸다. 그의 산수가 단순히 화면의 물리적인 크기에 제약되지 않고 웅혼한 기세를 드러내는 것은 바로 이러한 면에서 기인하는 것일 것이다.

수묵은 산수의 형상을 구현하는 수단이지만 그에게 있어서 그 의미는 표현의 수단이기 이전에 그 자체가 일정한 의미와 가치를 지니는 상직적인 것이며, 산수는 이러한 그의 사유와 사고를 수용하는 도구라 할 수 있을 것이다. 물론 이러한 관계가 주종의 관계나 우열의 구분을 의미하는 것이 아니라 상호 유기적인 조화와 결합을 통해 그가 지향하는 바를 구체화 하고 있음은 당연한 일이다. 이에 이르면 그의 작업을 굳이 실경이라는 산수의 제한적인 의미에서 해석할 필요는 없을 것이다. 그것은 실경을 작업의 지지체로 삼고 있지만 이미 그 제약에서 벗어나 주관적 해석과 일정한 관념을 동반한 산수로서 자리하고 있기 때문이다. 적잖은 이들이 실경 자체에 함몰되어 산수라는 본연의 가치를 망실했던

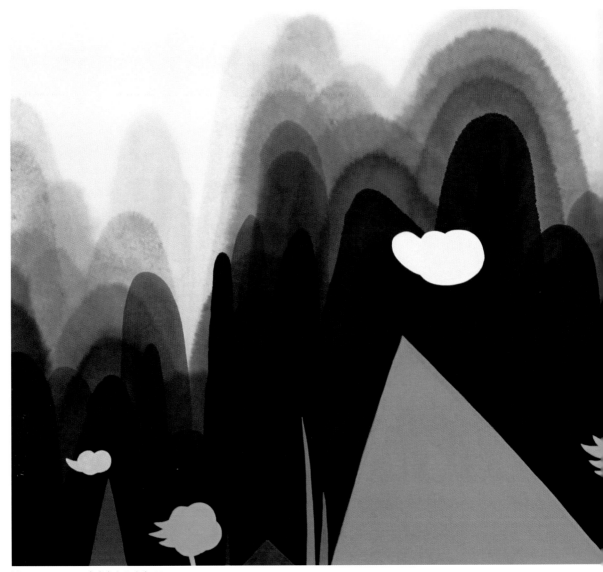

봄-3 130×97cm, 화선지 수묵진채, 2011

것을 염두에 둔다면 작가의 지향과 추구가 전해주는 가치와 의미는 더욱 분명히 드러나게 될 것이다.

전통회화에서 수많은 여행과 독서를 반복적으로 권하고 강조함은 직접경험과 간접경험을 통해 자신의 견문과 시야를 넓히라는 의미일 것이다. 이를 통해 확보된 깊이 있는 사고와 풍부한 상상력을 통해 자연을 주관적으로 해석하여 이상화된 자연으로 재구성하고 이를 조형적으로 표출하는 것이 바로 산수화인 셈이다. 그의 인생이 반복적인 작업과 끊임없는 여행, 그리고 글쓰기 등으로 점철되어 온 것을 상기한다면, 그는 어쩌면 이러한 고전적 덕목에 일생을 경주한 것이라 말할 수 있을 것이다. 실경을 기저로 삼지만 그것에 함몰되지 않고 대상과 일정한 거리를 유지하며 관조할 수 있음은 바로 이러한 과정을 통해 획득되어진 지혜의 소산일 것이다. 더불어 수묵의 풍부하고 깊이 있는 여운을 이끌

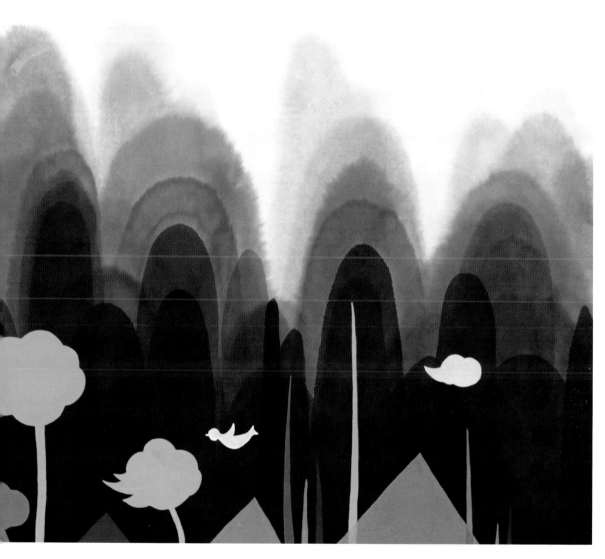

어내어 산과 물이 부단히 움직이며 생기를 전할 수 있음은 이러한 과정을 통해
확보되어진 조형 경험의 반영일 것이다. 그의 작업이 시발부터 자연의 객관적인
묘사나 재현에 목적을 두지 않고 이를 대단히 풍부한 표정을 지닌 수묵을 통해
표현해 냄은 산수라는 절대 가치에 대한 일관된 천착이라 해석할 수 있을 것이
다. 만약 그러하다면 그간의 경험과 연륜을 바탕으로 대상이 되는 자연에 대해
보다 적극적이고 과감한 해석을 통해 자연을 재구성해 낼 수 있다면 그의 작업
은 새로운 상황에 놓이게 될 것이라 여겨진다. 이는 산수가 지니고 있는 본질에
육박하는 것이며 그의 작업을 개별화 할 수 있는 관건이라 여겨진다. 그간 부단
히 이루어진 작업에 대한 부단한 노력과 끊임없는 모색의 역정을 상기해 볼 때
이러한 요구와 기대는 지나친 것이 아닐 것이다. 작가의 새로운 성취와 결과를
기대해 본다.

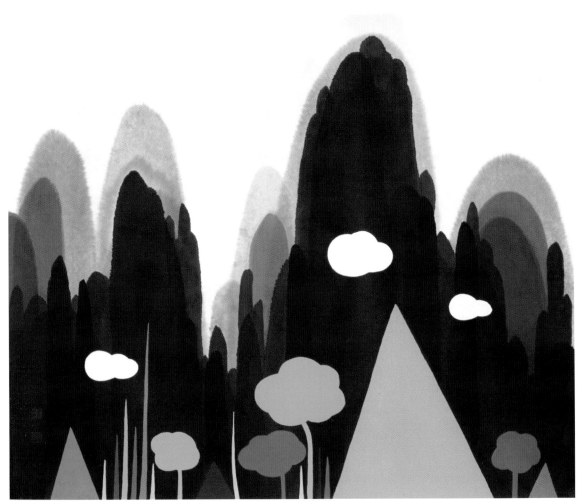

봄-4 72×60cm, 화선지 수묵진채, 2010

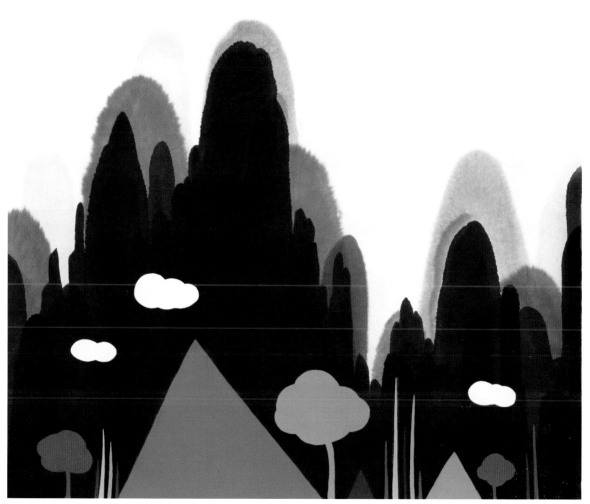

여름-2 72×60cm, 화선지 수묵진채, 2010

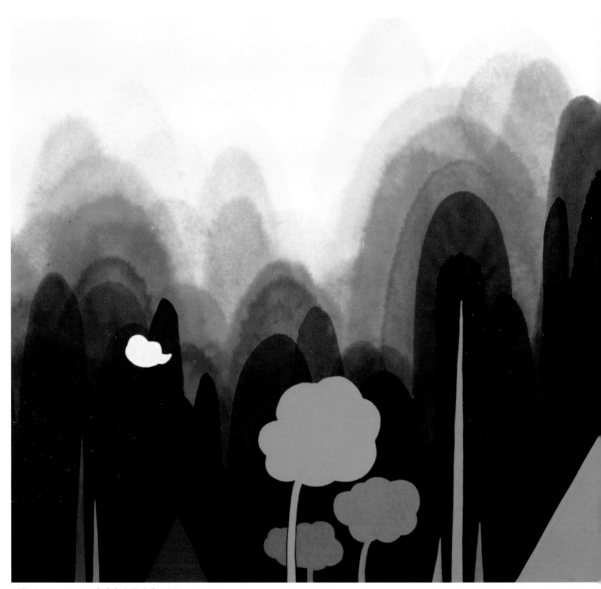

여름-3 130×97cm, 화선지 수묵진채, 2011

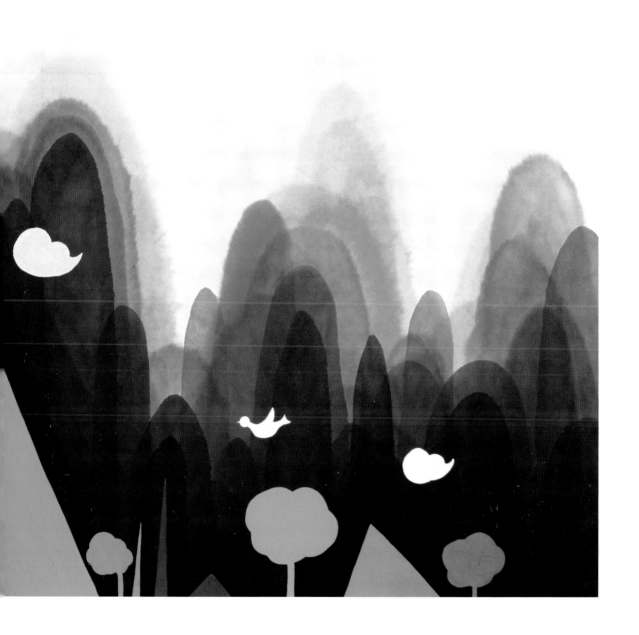

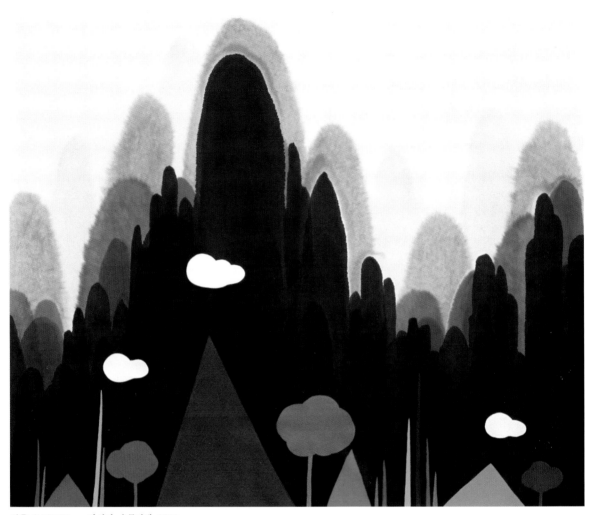

가을-3 72×60cm, 화선지, 수묵진채, 2010

The Ideal of Landscapes and the Lingering Image of Rich Ink Painting

Kim, Sang Chul (Art Critic)

An artist's world of art constantly changes to enrich the contents. These changes can mirror external conditions of time or society or record the artist's introverted thoughts. However, some artists tenaciously delve into certain materials or expressions to intensify them and explore their essence. Artist Kim Suk Gi has devoted his entire life to the extremely simple and universal material and expression of ink painting and landscapes. Considering the trend of dramatic change of contemporary art, his work might seem too monotonous and to have fallen behind the changes

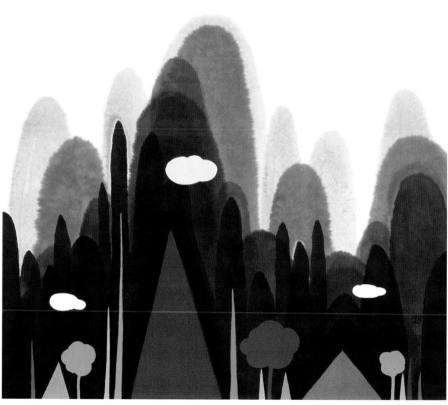

가을-4 53×45cm, 화선지 수묵진채, 2010

of time. However, he has constantly expressed the space-time and his thoughts through the traditional contents of ink painting and landscapes. He has arrived at today by being sincere to his topic and through the space-time of the contemporary time that is defined by the winds of radical changes. For Kim, as an artist, landscapes and ink painting are more than a simple material and expression, but a kind of faith, topic, and tool of verifying his existence.

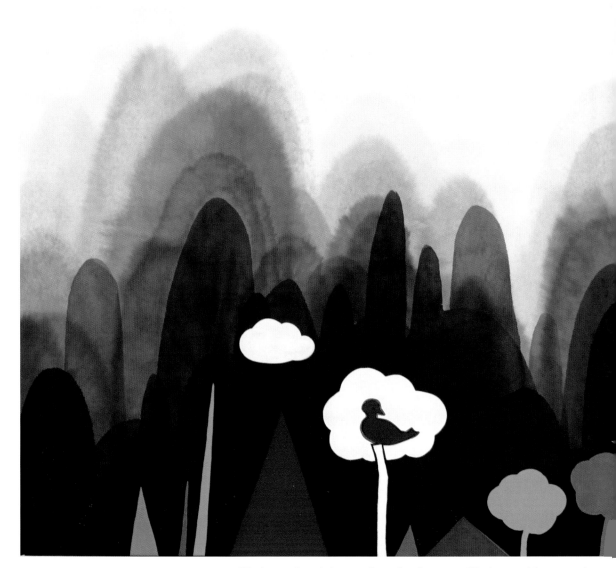

Kim's work originates from landscapes. We know this not only by his history of experiencing many beautiful sceneries and nature in Korea and abroad, but also by his paintings that are rational and specifically show the location. However, his work cannot simply be defined as real-life scenery. His landscapes are clearly based on real-life scenery, but they lack the elements of specific and general reproduction and explanation. Rather, he uses his unique simplified expressions to show other faces of nature. He is not interested in reproducing shapes, but focuses the profound aesthetics of ink painting. Therefore, his paintings express unique formations where the essential shapes of landscapes harmonize with the profound taste of ink painting without any elements of explanation. This would have been achieved by adding his subjective interpretation to create ideal

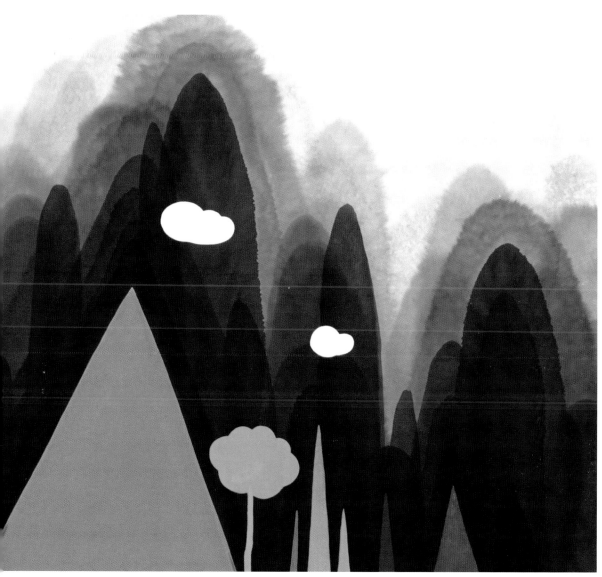

겨울-2 130×97cm, 하선지 수묵진채, 2011

nature through the reality of real-life landscape. In other words, he is based on the extremely traditional subject of landscapes, but it could be explained that he is intending to express the value of space-time of his time through modern interpretation and individual expressions. This must mirror his multifaceted thinking to build his own world through acceptance of tradition, expression of modernity, and harmony of his contents.

The landscapes of Kim are expressed through ink painting with think and rich inherent changes. His paintings deliver the slow, obtuse, and deep taste of ink painting rather than pursuing fast and witty strokes and stress the unique clarity of ink painting. It is closer to a plane rather than a line and one of the characterized elements of the artist. Therefore, his work has the unique aesthetics of the vigor

겨울-3 72×60cm, 화선지 수묵진채, 2010

and energy of Mother Nature, rather than fun and uplifting views that focus on small and trivial things. The generalized and simplified landscapes seem to be simple, but contain numerous elements of change that work as organic entities to generate infinite changes. His mountains are standing high, but they do not pursue power. Instead, they symbolize abundance and sufficiency. The affluent faces and taste of his ink paintings emphasize feminine gentleness rather than masculine power. The ink painting harmonizes with the shapes of mountains to create a kind of rhyme. This is probably why his landscapes display magnificent vigor, not being limited by the physical size of canvas.

Ink painting is the method how he realizes the shapes of landscapes, but it means more to him than just a method of expression. It bears a symbolic meaning and value, and landscapes are the vessel of his thoughts and ideas. It is obvious that this relationship does not mean that of master and servant or superiority and inferiority, but embodies what he pursues through mutually

organic harmony and combination. At this point, it is needless to limit his work to the meaning of real-life scenery. Real-life scenery is the foundation of his work, but it has already broken out of its limitation as landscapes conveying subjective interpretation and certain concepts. Considering that a number of people have forgotten about the original value of landscapes being too immersed in real-life scenery, the value and meaning of this artist's pursuit would be clearer.

Repetition of travel and reading in traditional painting is recommended and emphasized probably because it is important to broaden one's insights and views through direct and indirect experiences. Landscape painting is created by subjectively interpreting nature through in-depth thinking and rich imagination from such travel and reading to reconceptualize and express idealized nature. Considering that his life has been a series of repetitive work, endless traveling, and writing, you could say that he has devoted his life to this classical category. He has been able to observe real-life scenery at a certain distance without diving into it probably because he has acquired wisdom through this process. Also, he has been able to bring out the rich and deep lingering image

겨울-4 53×45cm, 화선지 수묵진채, 2010

of ink painting and deliver the vigor of mountains and waters because he has also acquired formative experiences through this process. The fact that his work is expressed through ink paintings with very rich faces without pursuing objective depiction or reproduction of nature could attribute to his consistent devotion to the absolute value of landscapes. If this is true, his work would face a very different turn if he can reconceptualize nature through more active and bold interpretations based on his experience. By doing so, he would be able to go closer to the essence of landscapes and individualize his work. Considering his unwavering efforts and ceaseless search, this demand and expectation would not be too much. I look forward to his new accomplishments and outcomes.

1980~1990 전통산수

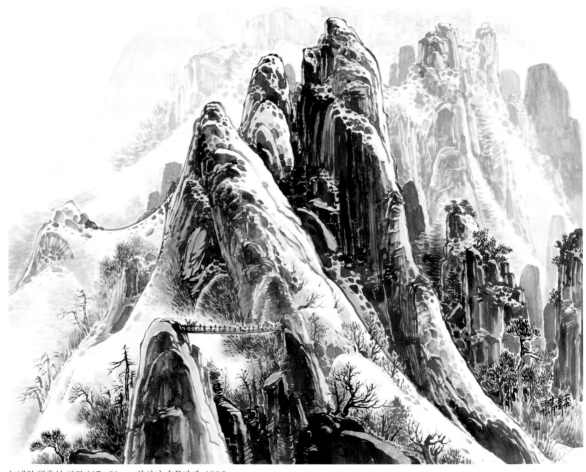

눈내린 월출산 비경 117×91cm, 화선지 수묵담채, 1996

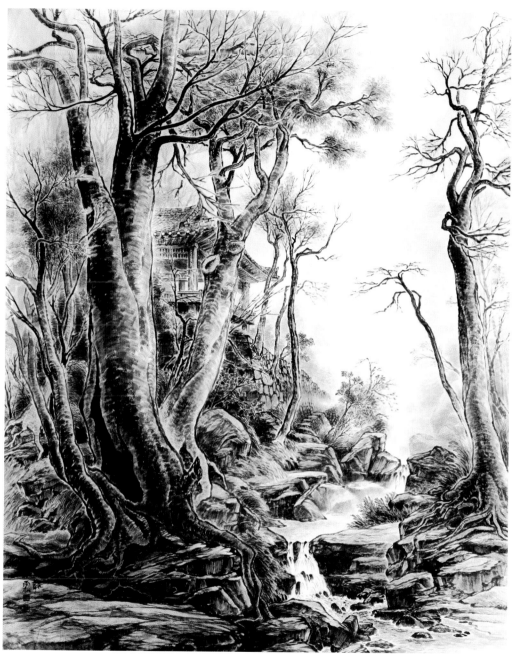

갑사계곡 131×165cm, 화선지 수묵담채, 1990

「바위산의 심미(審美), 그 평정(平靜)과 자각(自覺)」

崔炳植 / 美術評論家

성인은 도를 품고서 사물에 화응(和應)하고 현인은 마음을 맑게 하여 형상을 음미한다. 산수는 형질을 갖고 있으면서 영묘한 정신을 취한다. 이 때문에 옛적의 현인들, 헌원, 요, 공자, 광성자, 대외, 허유, 고죽 등이 공동, 구자, 막고산, 기산, 수양산, 대몽산 등에서 노닐었다. 이는 인자와 지자의 즐거움이다. 대저 성인은 정신으로서 도를 규범하고 그 규범화 된 것을 세상에 넓혀 행한다. 산수는 형상으로 도를 아름답게 나타내고 어진 사람은 이를 즐기니 이 또한 이상적인 경지가 아니겠는가?

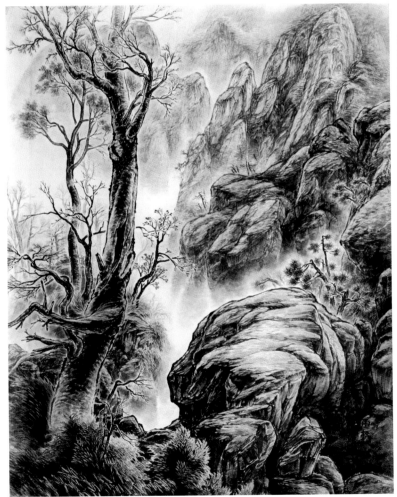

고산기암 131×165cm, 화선지 수묵담채, 1987

「聖人含道映物, 賢者澄懷味象, 至於山水質有而趣靈, 是以軒轅, 堯, 孔, 廣, 成, 大隗, 許由, 孤竹之流, 必有崆峒, 具茨, 藐姑, 箕, 首, 大蒙之遊焉, 又稱仁智之樂焉, 夫聖人以神法道, 而賢者通, 山水以形媚道而仁者樂, 不亦幾乎?」

위의 화론은 유명한 종병(宗炳)(375~443)의 ≪화산수서(畵山水序)≫에 나오는 내용이다. 이 글에서 우리는 동양화에서의 산수화가 갖는 본질적인 경지를 유추하게 된다. 즉 작가가 자연을 대함에 있어서 그림을 그리려는 조형적 유희에 앞서 성인(聖人)이 도(道)를 품고 사물을 대하는 것처럼 맑은 마음으로 형상의 본질을 깨달아야 한다는 내용을 전제로 하고 있다. 그러므로 「이형미도(以形媚道)」즉, 형상으로서 도(道)를 아름답게 표현하게 된다는 산수화의 이치에 이른다는 것이다.

이와 같이 동양회화사상의 요체를 이루어 왔다고 보아도 좋을 산수화의 근본사상은 그 시작부터 본령의 경지까지가 모두다 작가자신의 징회(澄懷)와 같은 고도의 심신(心身)수양을 통한 정신세계의 반영이다. 그 정신세계의 경지란 다름 아닌 도가(道家)사상에 있어서의 허정지심(虛靜之心), 무(無), 무위(無爲)의 경지를 향하는 삶자체의 수양이며, 불선(佛禪)에 있어서 해탈에

이르는 좌선과도 같은 과정을 수반하게 된
다. 다만 산수화는 「이형(以形)」 즉, 형상
을 통한 심미(審美) 세계의 표현이라는 방
법상의 차이를 지니고 있을 뿐이며, 그 궁
극적 경지는 미도(媚道) 즉, 아름다운 도
(道)의 세계를 이루려는 공통된 목적이다.

 김석기의 최근 산수화는 위와 같은
「이형미도(以形媚道)」의 경지를 깨닫기 시
작한 정제된 흔적들이 보이기 시작한다. 색
체에 대한 재인식으로부터 비롯된 수묵세
계로의 진입이나, 암산(巖山)의 소재들로
일관되는 명료한 주제 설정, 작업 여러 곳
에서 읽을 수 있는 형식상의 절제된 노력들
이 모두가 척제(滌除)된 가슴을 열기 시작
한 절대경인 「현람(玄覽)」으로의 흔적이
다.

 김석기는 1971년 대학졸업 후 80년 1
회 대전(大田)개인전을 계기로 하여 지금
까지 10회의 개인전을 서울과 대전에서 개
최해왔다. 그의 작업은 크게 세 단계로 나
눌 수 있는데, 처음 단계는 그가 생활해온
대전으로부터 멀지 않은 대둔산, 속리산
등을 주로 하여 많은 암산(巖山)들의 스케
치로부터 비롯된다. 그러나 다음 시기에 접
어들면서 암산(巖山) 이외의 전원, 농가와
같은 일상소재들이 등장하게 된다. 마치 전
자가 지금껏 전통적 맥락에 의해 선택되어
오던 전형적 규범성이 전제되어졌다면, 후
자는 그에 비해 기성화된 규범으로부터 벗
어나 보려는 작가의 의도적인 보편성이 내
재되어 있다고 볼 수 있다. 그만큼 두 번째
단계에 이르러서는 일상적 심미의식의 형식
을 벗어나 어느 곳에서나 쉽게 대할 수 있
는 소재를 다루려는 의도가 엿보이고 있으며 그 연유로 인해 두 가지 현상을 초
래하게 된다.

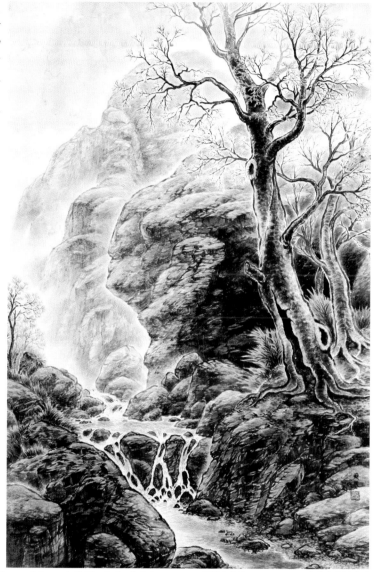

세월이 흘러 120×180cm, 화선지 수묵담채

 하나는 소재의 개방으로 인한 보다 다원적인 시각의 경험을 체득하게 되거
나 자연히 그에 따른 기법상의 새로운 측면을 체험하는 긍정적 일면을 터득하
게 된다. 그러나 상대적으로는 그럼으로써 오히려 그 자연대상의 골기(骨氣)를
체득해야 되는 정도(正道)가 왜곡되면서 심미자세의 위상이 흐려지게 된 것이
다. 하나의 시각이 아닌 농가풍경이나, 촌락, 고산준령의 산정(山頂), 계곡의 모
퉁이로부터 폭포수의 시작과 끝이 동시에 혼존된 80년대 후반의 작업들이 바로
그러한 양면성의 모색시기 였던 것이다.

 그러나 이번 프레스센터 전시의 작업경향은 여러 측면에서 위의 두 단계와
는 다른 특징을 보여준다.

 그것은 무엇보다도 「평정성(平靜性)」의 구현이다. 이 현상은 다시 소재와
재료상의 시각으로 나뉠 수 있는데 소재면에 있어서는 대부분이 그간 80년대

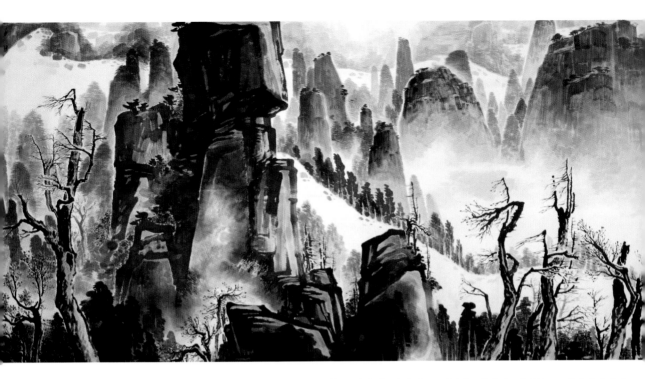

후반기에 보여주었던 다양한 일상적 소재들을 하나의 시각으로 집결시키면서 「암산(岩山) 시리즈」가 등장한 것이다.

산수화에 있어서의 바위는 지(地)의 기체(氣體)로까지 불릴 정도로 중요한 골간을 이루는 소재이다. 또한 단순 명료하지만 무언(無言), 무화(無花)의 에너지를 밀장(密藏)하고 있는 형상적 특징을 보여준다.

그만큼 오묘하면서도 접하기가 어려운 소재로서 사실상 산수화에 있어서의 초석과도 같은 소재상의 위치를 점유해 왔다. 대둔산, 월출산, 가야산, 설악산, 주왕산 등 각지의 산들을 두루 사생하여 제작된 김석기의 암산(岩山) 시리즈는 이 같은 산수에 있어서의 정수를 터득해야만 된다는 자각에 의해 시도된 소산이라고 보는 것이 좋을 것이다. 즉 초목(草木)의 형상이 시작되기 이전의 산수가 갖는 본연의 실체를 다시금 음미하고 재정리해 보고 싶은 충동이 「암산(岩山) 시리즈」로 나타난 것이다.

다음은 재료상의 평정성(平靜性)으로서 다수의 설색(設色)이 절제되는 여러 각도의 운염(暈染)까지 수용한 수묵의 사용이 크게 증가되었다는 점이다. 이는 앞서 말한 소재상의 변화와도 상통되는 일면으로서 외형적으로는 다소 일원적 관심으로 후퇴한 듯한 측면으로 보일 수도 있으나, 사실상은 보다 심오한 「현화(玄化)」의 단계로 비상하려는 확인의 과정이며 재인식의 단계로도 해석되어야 할 것이다.

두 번째로는 소재나 재료 등에서 볼 수 있는 가시적(可視的)인 현상이 아닌 비가시적(非可視的)인 현상으로서 사경(寫境)으로부터 자신의 의식이 가미된 프리즘을 통해 재구성된 의경(意境)의 일면을 읽을 수 있다는 점이다. 이는 지금까지 철저한 현장작업을 바탕으로 했던 경우와는 달리 극히 부분적인 작업들이기는 하지만 자신의 심상(心象)화면을 바탕으로한 소재결정이나 구도, 공간의 설정 등에서 기미를 엿보게 한다. 즉, 제 2자연으로의 잠재적인 전환일 수도 있는 이 현상은 사실상 앞으로의 이정표를 결정 지우는 중요한 핵심이 될 수 있

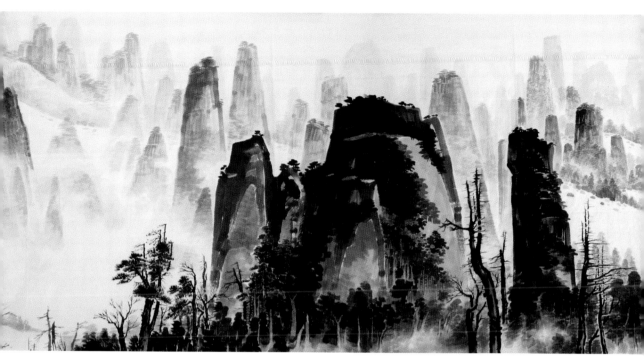

강산무진도 1,500×270cm, 화선지 수묵담채, 2003 (부분도)

다는 점에서 지나칠 수가 없다.

김석기의 이와 같은 변신은 분명 형상의 실체를 통하여 전신(傳神), 즉 작가의 정신세계를 전이하려는 「이형사신(以形寫神)」의 예술관을 구현하려는 전통성에서 비롯된 것이다. 오늘날의 명멸하는 각종 전위사조들이 세례 하는 시대적 난제(難題)들 사이에서 이처럼 평정(平靜)의 묵필(墨筆)을 간직하려는 시도는 어쩌면 그 자체가 상대적인 고뇌일 수 있다.

시간은 굴레를 타고 거듭된 형식의 함몰과 위상의 변천사를 바라보는 시각은 이미 한 세기를 두고 수없이 많은 이론(異論)들을 제기할 수밖에 없었다. 소재나 방법적인 측면, 심미체계의 전 범주를 비롯한 재료 등을 막론하고 전통의 주변은 위상의 도전과 함몰의 역사였다.

그러나 분명한 것은 김석기의 산수는 이미 시간의 굴레를 타고 세례해왔던 금세기의 어떠한 첨단사조와도 궤를 같이 하게 되는 공존(共存)의 영역에 서 있다는 점이다. 어떠한 시가예술도 조형적 「이형(以形)」의 방법론을 부정할 수는 없으며, 그 대상의 존재를 부정할 수도 없다. 다만 여기서 차이를 갖는 것은 시간의 한계를 초월하여 줄곧 불변의 대상으로 존재해 온 자연을 소재로 하고 있다는 작가의 심미대상만이 다를 뿐이다.

하지만 그것도 결국 모종의 심미의식을 표현해내는 메커니즘의 형식일 뿐이므로 「산수(山水)를 위한 산수(山水)」의 형식화, 도식화는 파탄이며 함몰이다. 문제는 여기에 있다. 김석기의 「바위산」, 그 평정화(平靜化)는 자연의 순미감(純美感)을 표출하려는 작가의 한 시기적 자각일 뿐, 바위를 위한 재현(再現)을 목적으로 해서는 아니 될 것이다.

실오라기 같은 한 획의 바위틈으로부터도 「이형미도(以形媚道)」로 이어지는 심상(心象)의 빛을 기대해 본다. 한 여름의 산기(山氣) 한 가닥을 띄우면서.

1992년 7월

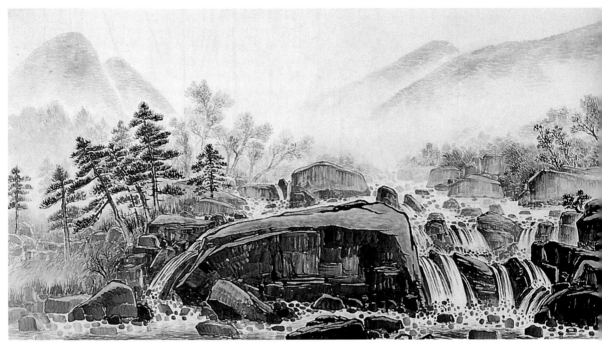

계류운해 650×170cm, 화선지 수묵담채, 1996

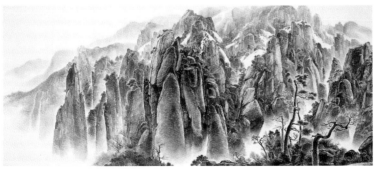

대둔산 기암 390×166cm, 화선지 수묵담채, 1992

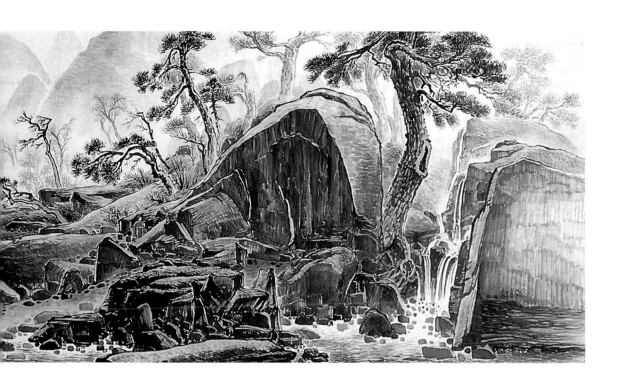

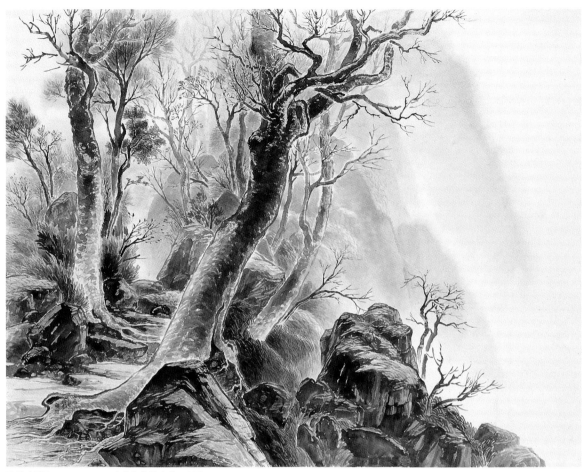

동학산 행로 145×112cm, 화선지 수묵담채, 1992

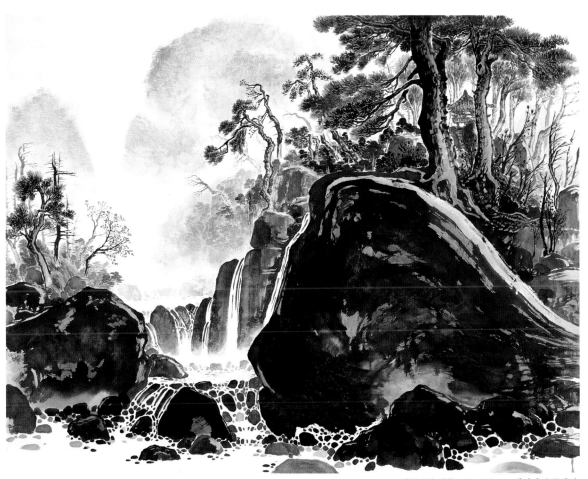

내연산의 계류 162×130cm, 화선지 수묵담채,

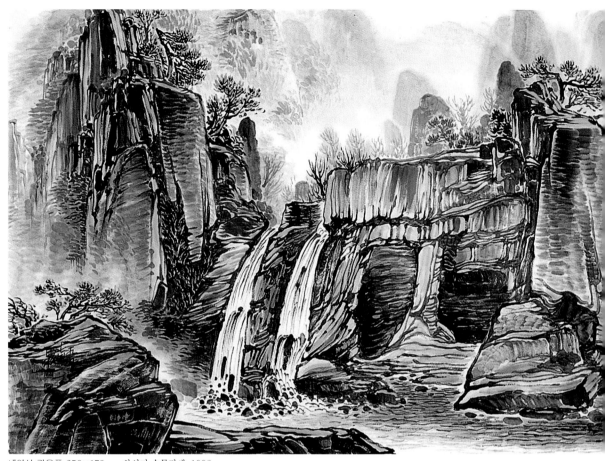

내연산 관음폭 650×170cm, 화선지 수묵담채, 1998

Aesthetics of a Rocky Mountain, the Composure and Consciousness

CHOI BYUNG-SIK / Professor and Art critic Kyung Hee University

A holy man agrees with things as he has truth, and a wise man appreciates shape as he purifies his mind. The landscape takes subtle spirit as well as form and quality. For this reason, holy men of old times, Hyun-won, Yo, Confucius, Kwang-sung-ja, Dae-oe, Heo-yu, and Ko-jug strolled in mountains, that is, Mt. Kong-dang, Ku-ja, Mag-ko, Ki Su-yang, and Dae-mong. This is the pleasure of a benevolent person and a wise man. A holy man in general lays down truth as his spirit, and a wise man practices it widely in the world. It must be an ideal state that the landscape beautifully represents truth by shape and a wise man enjoys it.

The above essay on painting is the contents of "Hwa San Su Seo" Chang Pping, to be famous. This let us infer the essential state of landscape in the Oriental painting. That is to say, it is the assumption that an artist must realize the essence of shape in his pure mind as if a saint has truth and agrees with things before his formative playing to desire to paint as he meets nature. So, it is to reach "I Hyung Mi Do", that is, the principle of landscape that one beautifully expresses truth with shape.

Accordingly, the basic idea of landscape which has been the main point of thought of Oriental painting is the reflection of mental world to be based on the purist cultivation of mind and body of an artist all from the first to the proper province. The state of mental world is just the cultivation of life itself to tend toward the stage of the emptiness and calmness of mind, nothing and inaction in Taoism and accompanies the process to be similar to sitting in meditation to reach deliverance in Buddhism. The landscape can only have the methodological difference that one expresses the aesthetical world with shape, and its ultimate stage is the common purpose the

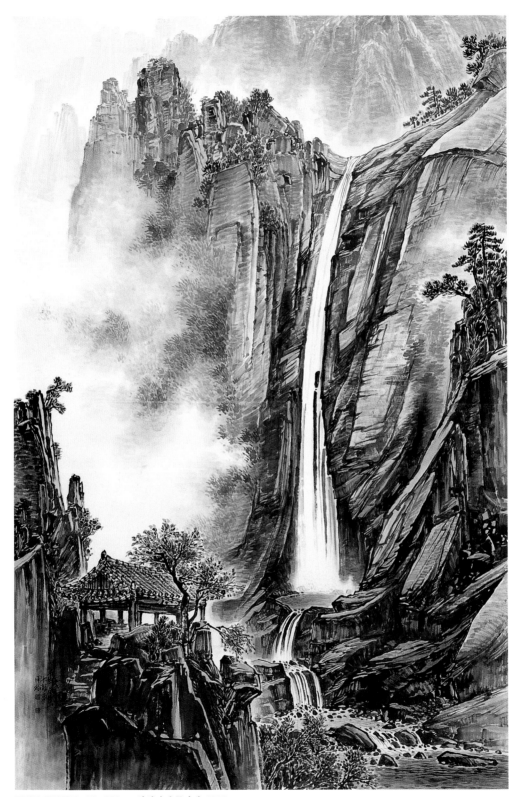

금강산 구룡폭포 170×270cm, 화선지 수묵담채, 1999

complete the beautiful world of truth.

The latest landscapes of Seok-ki Kim show the refined traces which he begins to realize the above state of "I Hyung Mi Do". His penetration in the world of ink to originate in his new understanding of colors, his establishment of a clear theme to be the consistent matter of a rocky mountain and his controlled effort in the form which can be shown anywhere in his works are all the traces of absolute states to begin to open his pure mind.

With his first private exhibition at Daejeon in 1980 as a moment since he graduated from the university in 1971, Seok-ki Kim has ten times opened his private exhibition in Seoul and Daejeon until now. His works can be largely classified into three phases: the first phase originated in his sketches of many rocky mountains, mainly Mt. Dae-dun and Mt. Sog-ri, to be not far from Dae-jon where he has lived. But, the usual materials, such as the country and a farmhouse besides a rocky mountain appeared in the next phase. If the former would presuppose the typical standard which has been chosen by conventional universality to be against the existing standard. Hence, as he reached the second phase, he escaped from the ordinary form of aestheticism and intended to handle the materials which one could easily see anywhere: for that reason he presented two phenomena.

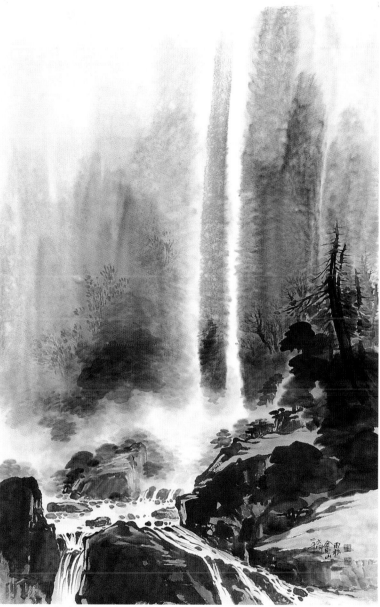

비룡폭포 137×88cm, 화선지 수묵담채

One is that he experienced the more pluralistic vision to be caused by the opening of material or he understood to experience naturally a new side of technique to be due to it. However, as the right path which he had to experience the spirit of the object in nature was rather distorted, the phase of his aesthetic attitude was relatively blurred. His works in the latter half of the 1980's, where one vision

제주도 일출봉 650×170cm, 화선지 수묵담채

whs not used but the scenery of farmhouse of a village, the top of a high mountain and a steep mountain pass, a corner of a valley and the beginning and ending of a waterfall were simultaneously mixed, showed just the groping period of such double-faced nature.

However, the tendency of his works of this exgibition at the Press Center shows the feature to be different from two phases of the above on several sides.

Above all, it is the embodiment of "composure". This phenomenon can be again divided into two view-points of matter and material: in most matter, as he gathers the various ordinary materials, which he had showned in the latter half of the 1980's, into a viewpoint, "a series of rocky mountains" is to appear. In a landscape a rock is the matter to be central as it is called just the vigor and body of the earth. Also, it tis simple and plain, but it shows the feature of shape to lay up the energy of silence and non-flower secretly.

As the matter to be so profound and to be difficult to meet, it has actually occupied the situation of mather like the foundation of landscape. A series of rocky mountains of Seok-ki Kim which he sketched various mountains throughout, such as Mt. Dae-dun, Wol-ch'ul, Ka-ya, Sor-ak and chu-wang may be the product to be attempted by his self-consciousness that he must understand the essence of such landscape. That is to say, his impulse to desire to appreciate and rearrange the essence of landscape again before the shape of trees and plants is to be expressed as "a series of rocky

mountains."

The next is the quality of composure in materials: many colors are controlled and use of ink is greatly increased from every point of view as he accepts even the technique to let ink soak into a sheet of paper. As this is a side to be common to the above change of matter, it seems to retreat somewhat to the single aspect externally, but it must be virtually interpreted as the process of confirmation and as the phase of reappraisal that he intends to fly into the more profound state.

The second is not the visible phenomenon to be able to be seen in the matter or the material but the invisible one, and it can show a side of meaningful state to be reorganized through a prism which his consciousness is added to the sphere of sketching. Although they are extremely partial works to be different from the occasion that he has basically worked thoroughly on the spot until now, he shows indications in the decision of matter or composition and the establishment of space to be based on his mental picture. That is to say, it is important that this phenomenon could be the core to decide his future in fact as it may be the potential conversion into the second nature.

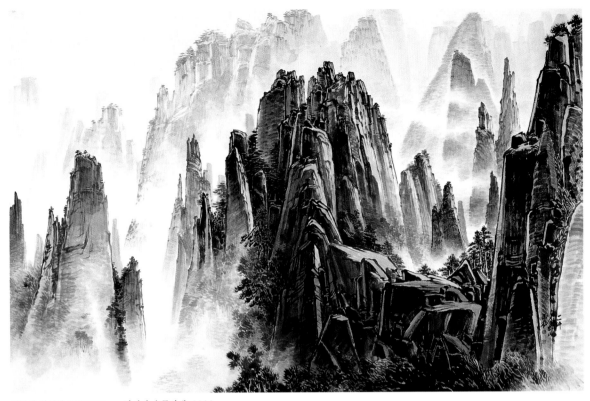

금강산 삼선암 260×171cm, 화선지 수묵담채, 2000

금강산에서 /1999

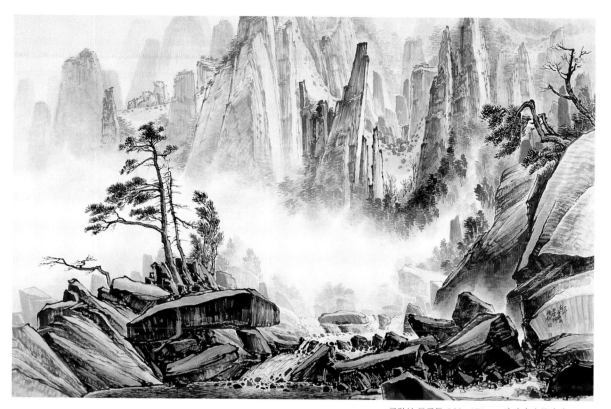

금강산 옥류동 260×171cm, 화선지 수묵담채, 2000

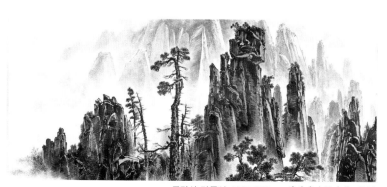

금강산 만물상 400×170cm, 화선지 수묵담채, 1999

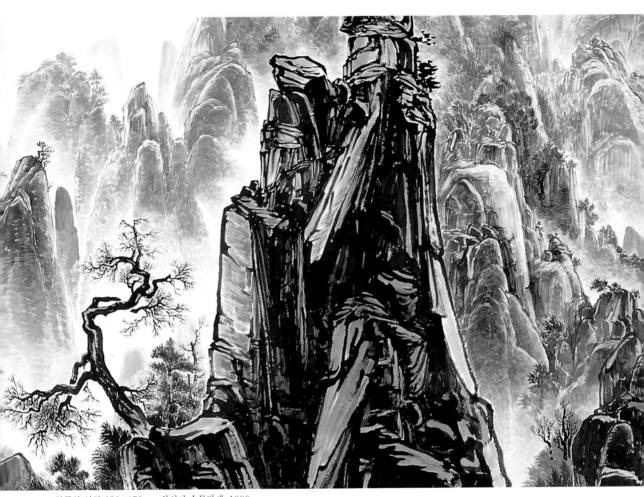

한국의 산하 650×170cm, 화선지 수묵담채, 1999

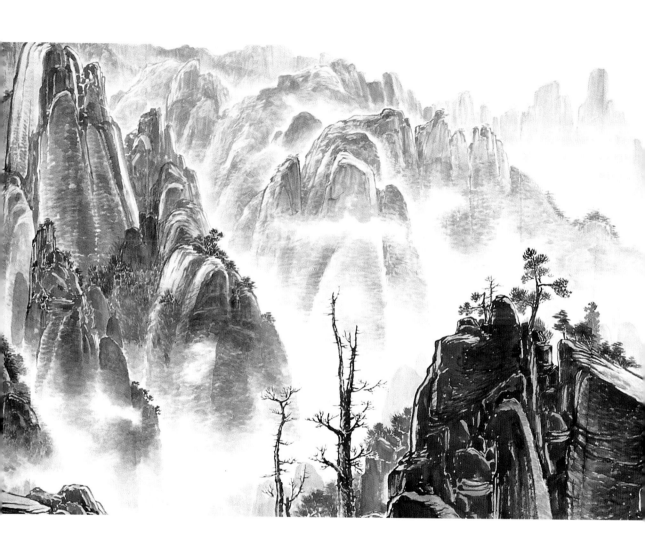

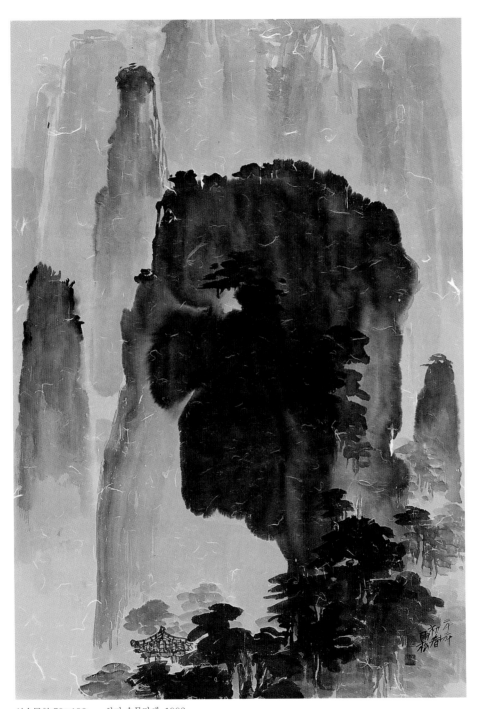

산수묵향 70×100cm, 한지 수묵담채, 1992

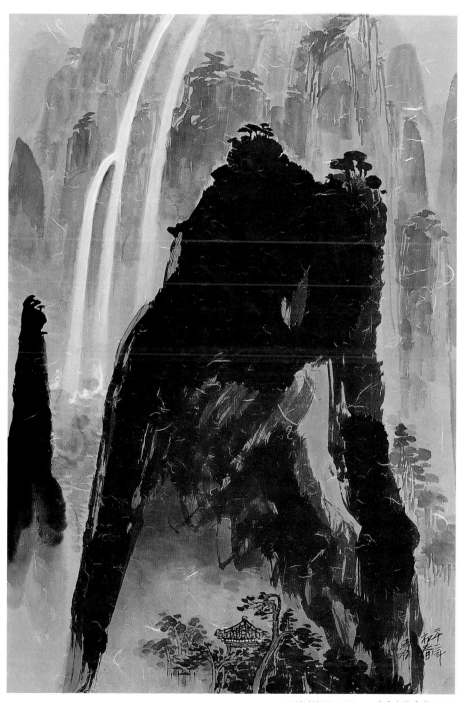

고산기암 70×100cm, 한지 수묵담채, 2003

미술대학 졸업작품 앞에서 1970

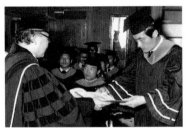
대학원 석사학위 수여식

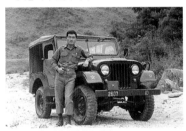
ROTC 제9기 육군중위로 예편

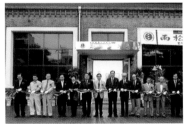
은사님들을 모시고 개인전 오픈, 2003

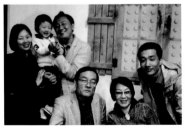
가족과 함께 2013 어버이날에

■ 雨松 김석기 약력

1947 충남 홍성출생
1960 홍성초등학교 졸업
1963 홍성중학교 졸업
1966 홍성고등학교 졸업
1971 경희대학교 사범대학 미술교육과 졸업 /
　　한국화 전공
1977 경희대학교 교육대학원 미술교육과 졸업 /
　　교육학 석사
1973 R.O.T.C 제9기 육군 중위예편
　　　경희대학교 미술과 한국화 강사
　　　충남대학교 한국화과 강사
　　　한남대학교 미술교육과 강사 및 겸임교수

　　　개인전 33회,
　　　국제전 45회,
　　　초대 및 그룹전 450여회

프랑스 작품활동 및 주요전시

2015 제55회 프랑스 보자르 비엔날에 살롱전 /
　　프랑스
2014 프랑스 국립살롱전 ART EN CAPITAL
　　/ 그랑빨레
2014 프랑스 국립살롱전 SNBA / 루브르 까루
　　젤관
2014 제32회 개인전 / 프랑스
2013 프랑스 국립살롱전 SNBA / 루브르 까루
　　젤관
2013 동방의 물전 / 콜럼비아 갤러리 / 프랑스
2012 제31회 개인전 / 콜럼비아 갤러리 / 프랑스
2012 ART SHOPPING 개인전 / 루브르 까루
　　젤관
2011 도불기념 개인전 / 인사아트센터
2015 MANIF 국제 아트페어 / 예술의전당
2014 미술세계 KOAS 초대전 / 미술세계 갤러리
2013 대한민국 선정작가전 / 미술과 비평
2012 뉴욕 Korea Art Festival / 뉴욕
　　Hutchins Gallery
2010 한·중·일 현대수묵화전 / 일본 삿보르
2009 제28회 벨기에 Line 국제 아트페어 /
　　Expo Ghent, Belgium
2008 동질성의 회복전 / 전주 소리의 전당
2007 남경 서화교류전 / 중국 남경미술관
2006 INTERNATIONAL ART FESTIVAL
　　/ 대전시립미술관
2005 Korea Art Festival / 세종문화회관

수상

1988 충남미술대전 초대작가 선정
1990 대전광역시 미술대전 초대작가 선정
2014 대한민국 선정작가전 초대작가 선정 / 미
　　술과 비평
1994 한국미술 오늘의 작가상 / 한국미술협회
1995 제22회 대일비호 문화대상 / 대전일보사
1999 국무총리 표창 / 국무총리
2003 대통령 표창 / 대통령
2007 대전광역시문화상 / 대전광역시
2012 대한민국 글로벌 리더상 / 동아일보사

스케치여행

1985 제1차 일본 스케치 여행
1985 대만 화련 스케치 여행
1992 계림, 북경 및 하얼빈 스케치여행
1996 중국 남경, 양주 스케치 여행
1996 미국 그랜드캐년, 요세미티 스케치 여행
1999 제1차 금강산 스케치 여행
2000 중국 계림 장가계 스케치 여행
2003 중국 남경, 황산 스케치 여행
2003 터키 스케치 여행
2004 호주 스케치 여행
2005 베트남, 캄보디아, 태국 스케치 여행
2006 제2차 일본 스케치 여행
2007 제2차 금강산 스케치 여행
2007 인도 네팔 스케치 여행
2008 서유럽 스케치 여행
2008 북유럽 및 러시아 스케치 여행

저서

2007 KIM SEOK-KI' 화십 / 내넝출판사
2007 화가와 함께 산으로 떠나는 스케치여행 /
　　서문당
2008 화가와 함께 섬으로 떠나는 스케치여행 /
　　서문당
2009 화가와 함께 떠나는 세계 스케치여행 1 /
　　서문당
2009 화가와 함께 떠나는 세계 스케치여행 2 /
　　서문당
2015 김석기 화집 / 서문당

북한산 작업실 : 서울시 은평구 진관동 연서로
　　48길 50 동양수묵연구원
Website : people. artmusee.com / kskart
E-Meil : ksk0004@hanmail.net
전 화 : 010-9011-0498

2007년 화집 제1집 발간

출간된 스케치 여행 관련 도서들

인도 스케치여행 타지마할

북유럽 스케치여행

러시아 스케치여행

이태리 로마 피렌체 스케치여행

캄보디아 스케치여행에서 가족과 함께

스승 창운 이열모, 운산 조평휘선생님과 함께

중국 흑룡강성 사범대학 부총장 노우순과 함께

재불 한인여성회 코인프랑스 회장 정춘미회장과 함께

중국 남경서화원장 주도평과 함께

아내 김명상, 손자 권이준과 함께

KIM, SEOK-KI (WOO-SONG)

1971 Graduated from Dept. of Art Education, Gyunghee Univ.(B.A)
1977 Graduated from Dept. of Art Graduate School of Gyunghee Univ.(M.A)
1995 Lecturer of Art at Gyunghee Univ, Chungnam Univ. and Hannam Univ.
2009 Professor of Fine Arts Education, Hannam Univ.
2010 (present) Head of the Atelier of Oriental Painting

EXHIBITIONS

33 / Solo Exhibitions
45 / National Exhibitions
450 / Invited, or Group Exhibitions

EXHIBITIONS IN FRANCE

2015 French National Salon Exhibition / Grand Palais, France
 Biennale des Beaux-Arts 55 eme Salon / France
2014 The 32nd Solo Exhibition / France Palais
 Art en Capital French National Salon Exhibition / Grand Palais, France
 SNBA 2014 Salon / Carrousel du Louvre, France
 Heito Exhibition commemorating 30th Anniversary / France Palais,
2013 SNBA 2013 Salon / Carrousel du Louvre, France
 The 31st Solo Exhibition / Columbia Gallery, France
 The Oriental Water Exhibition / Columbia Gallery, France
2012 The Art Shopping Solo Exhibition / Carrousel du Louvre, France

AWARDS

2014 Selected Excellent Artist of Korea Art Critique Magazine
2012 Awarded as a Glovel Leader Prize of Newspaper Donga
2007 Awarded as an Excellent Artist 'The Prize of Daejeon City'
2003 Awarded as Excellent Artist Prize from The President of Korea
1999 Awarded as Excellent Artist Prize from Newspaper Daejeon
1994 Awarded for Today's Great Artist from Korean Art Association

Books

2007 Published the "Kim Seok-ki's Solo Art Book"
2007 Published the 1st Book, "Sketch Tours, Mountains "
2008 Published the 2nd Book, "Sketch Tours, Islands"
2009 Published the 3rd Book, "Sketch Tours, World I"
2009 Published the 4th Book, "Sketch Tours, World II"
2015 Published the "Kim Seok-ki's Solo Art Book"

Addresses

Website : people. artmusee. com / kskart
Phone : +82-10-9011-0498.
E-mail : ksk0004@hanmail.net